"十三五"应用型人才培养建筑类专业创新规划教材

设计构成与应用

张 婷　史瑞英　王 冬　主编

化学工业出版社

·北京·

内容简介

本书以工学结合为切入点，以培养就业竞争能力和职业发展能力为目标，根据现代学徒制合作企业的用人需求和岗位资格标准编写而成。

本书分为平面构成、色彩构成和立体构成三大板块。平面构成板块主要讲授视觉元素在二维平面基础上进行造型的基本骨骼和基本构成形式，把物体之美用抽象的形式表现出来；色彩构成板块在平面构成的基础上更侧重于人对色彩的心理感知，以二维平面为载体，研究色彩之间统一与对比的相互关系；立体构成板块侧重于三维立体空间，研究形态创造和空间形态营造，在平面构成和色彩构成的基础之上，研究空间形态中各造型元素的构成法则，讲述空间造型的规律和基本原理。

本书图文并茂，浅显易懂，通过本书的学习，学生能够基本了解和掌握三大构成的设计方法和规律，完成抽象元素设计从具体的二维到三维的转化，为以后的空间设计打下基础。本书同时开发有动画、微课和图片等丰富的数字资源，可通过扫描书中二维码获取。

本书适用于应用型本科、高职高专院校建筑室内设计、环境艺术设计、建筑装饰设计、建筑设计等建筑设计类专业和艺术类专业，也可作为建筑设计类、艺术类相关人员参考用书。

图书在版编目（CIP）数据

设计构成与应用/张婷，史瑞英，王冬主编．—北京：化学工业出版社，2020.8（2023.7重印）

"十三五"应用型人才培养建筑类专业创新规划教材

ISBN 978-7-122-37235-2

Ⅰ.①设⋯ Ⅱ.①张⋯②史⋯③王⋯ Ⅲ.①艺术构成-设计学-高等学校-教材 Ⅳ.①J06

中国版本图书馆CIP数据核字（2020）第105480号

责任编辑：张双进　李仙华　　　　　文字编辑：汲永臻
责任校对：宋　夏　　　　　　　　　装帧设计：王晓宇

出版发行：化学工业出版社（北京市东城区青年湖南街13号　邮政编码100011）
印　　装：北京新华印刷有限公司
880mm×1230mm　1/16　印张8　字数208千字　2023年7月北京第1版第2次印刷

购书咨询：010-64518888　　　　　　售后服务：010-64518899
网　　址：http://www.cip.com.cn
凡购买本书，如有缺损质量问题，本社销售中心负责调换。

定　价：48.00元　　　　　　　　　　　　　　　　版权所有　违者必究

编审委员会名单

主　任　张现林　河北工业职业技术大学
　　　　　赵士永　河北省建筑科学研究院
副主任　刘立明　北京建谊投资发展(集团)有限公司
　　　　　加　强　北京谷雨时代教育科技有限公司
　　　　　周　泓　深圳市斯维尔科技股份有限公司
　　　　　王立乾　河北招标集团有限公司
委　员（按姓名汉语拼音排序）
　　　　　丁志宇　河北劳动关系职业学院
　　　　　郭　增　张家口职业技术学院
　　　　　加　强　北京谷雨时代教育科技有限公司
　　　　　李　杰　新疆交通职业技术学院
　　　　　刘国华　无锡城市职业技术学院
　　　　　刘立明　北京建谊投资发展(集团)有限公司
　　　　　刘良军　石家庄铁路职业技术学院
　　　　　刘玉清　信阳职业技术学院
　　　　　史瑞英　河北工业职业技术大学
　　　　　王俊昆　河北工程技术学院
　　　　　王立乾　河北招标集团有限公司
　　　　　吴学清　邯郸职业技术学院
　　　　　徐秀香　辽宁城市建设职业技术学院
　　　　　张现林　河北工业职业技术大学
　　　　　赵士永　河北省建筑科学研究院
　　　　　赵亚辉　河北政法职业学院
　　　　　周　泓　深圳市斯维尔科技股份有限公司

序

职业教育进入新时代。2019年1月国务院正式印发《国家职业教育改革实施方案》（国发〔2019〕4号），2019年4月教育部、财政部发布《关于实施中国特色高水平高职学校和专业建设计划的意见》（教职成〔2019〕5号），2019年4月教育部等四部门印发《关于在院校实施"学历证书+若干职业技能等级证书"制度试点方案》（教职成〔2019〕6号），2019年6月教育部印发《全国职业院校教师教学创新团队建设方案》（教师函〔2019〕4号）、《关于职业院校专业人才培养方案制订与实施工作的指导意见》（教职成〔2019〕13号），这些文件的出台，为职业教育实现高质量发展指明了方向，明确了目标，指出职业教育要实现人才培养供给侧和产业需求侧结构要素全方位融合，校企共同研制科学规范、国际可借鉴的人才培养方案和课程标准，将新技术、新工艺、新规范等产业先进元素纳入教学标准和教学内容，建设一大批校企"双元"合作开发的国家规划教材。

建筑业面临转型升级。中共中央办公厅、国务院办公厅印发《关于促进建筑业持续健康发展的意见》（国发办〔2017〕19号），住房和城乡建设部印发《2016—2020建筑业信息化发展纲要》《关于推进建筑信息模型应用的指导意见》（建质函〔2015〕159号）。建筑信息模型（BIM）技术必将推动建设行业的管理方式、生产方式的变革，已成为建筑业产业升级的关键技术。

为积极落实国家政策服务国家战略，为建筑业产业升级提供人才保障，把建筑信息模型（BIM）技术职业标准与土建类专业教学标准相融通，促进"三教"改革，河北工业职业技术大学联合11家院校、5家企业合作编写了建筑类专业创新规划教材。该系列图书的编者多年来从事建筑类专业的教学研究和实践工作，注重理论与实践相结合的教育模式，提倡理论与实践并重的教育理念。编者拥有扎实的理论知识，在总结大量相关文献的基础上，结合自身多年的教学经验，编写了本系列教材。本系列教材充分利用信息化技术，书中通过二维码嵌入海量的学习资源，包含最新的建筑行业规范、规程、图集、标准等资料，方便读者快速查询相关知识，书中还包含大量现场图片、三维建筑模型、软件操作视频、相关知识讲解视频、现场工艺展示视频等，通过实际案例分析与展示，实现教育过程理论与实践的结合。该系列书可以作为初学者的教材，也可以作为行业交流用书，其清晰明了的思路和海量视频资源让内容更加直观易懂，其丰富的实践经验和扎实的理论基础可以为行业相关人员提供参考。

感谢各位编委及其单位对本系列教材的大力支持与帮助，感谢化学工业出版社对系列教材出版所做的大量工作。衷心希望各位专家和同行在阅读此系列丛书时提出宝贵的意见和建议，为提高建筑行业水平、促进建筑业产业转型升级做出贡献。

河北省建设人才与教育协会会长
北京绿色建筑产业联盟副理事长

2019年2月

前言

设计构成与应用是艺术设计课的基本、重要组成部分,是学习后续设计的基础,是打开设计之门的第一步,是现代美学应用与设计学科构成的基础训练体系,是设计学科的一门必修基础课程。它以其科学性、创造性的思维和抽象的艺术表现,体现了新颖的教学理念和丰富的教育思维。

本教材以工学结合为切入点,以培养就业竞争能力和职业发展能力为目标,根据现代学徒制合作企业的用人需求和岗位资格标准,共同明确了人才的三个能力培养目标,即通用能力、专业能力和岗位能力。同时培养学生具备高尚的思想品德、良好的职业道德和行为规范;具有基本的科学文化素养,掌握必备的文化基础知识、专业知识和熟练的职业技能,具备终身学习的能力和适应职业变化的能力。

本书主要培养学生掌握三大构成的设计能力,了解创造性思维设计、二维空间、三维空间构成的原则含义和内涵、设计构成组织原则;注重提高学生的创新意识,锻炼学生艺术抽象能力、解构能力和使用二维平面设计软件的能力;掌握设计元素的内容,能够阅读及解决二维、三维设计的关键信息,初步判断二维、三维设计中的设计构成运动与设计构成组织规律;具备向他人阐述创意观点,与他人讨论设计概念的能力以及能够运用图片、样本等材料表达观点的能力;同时要求学生掌握专业的知识技能,具备分析问题和解决复杂问题的能力,以及检索学习资料和整理、归纳的能力,培养学生基础设计能力、设计与技术表现表达能力。

本书以设计理论为基础,吸收和总结当代较为先进的设计和教育理念,结合实际案例,阐述三大设计构成的具体设计方法。本书选登了部分优秀学生作业,引进澳洲成果导向教学理念,根据实际空间项目利用所学设计构成知识制作了概念板,使学生利用所学完成对具体空间设计方案的表达。全方位训练学生的各种专业素养和技能,全面培养学生的设计基础能力。

本书由河北工业职业技术大学张婷、史瑞英、王冬主编;河北工业职业技术大学郝嫣然、张朋军、李雪塞副主编;河北工业职业技术大学田园方、付卿、韩宏彦、张瑶瑶、栗晓云,河北平硕建筑工程咨询有限公司魏松,河北交通规划设计研究院有限公司王丹,包头师范学院李奕萱参编。

本书的顺利完成得到了化学工业出版社的大力支持,同时感谢提供优秀设计作品的各位同学和设计师们。

本书开发了丰富的配套动画、微课和图片资源,可通过扫描书中二维码获取。同时可登录www.cipedu.com.cn免费获取电子课件。

因时间仓促,编者的学术水平有限,书中难免有疏漏或者不当之处,敬请各位专家与广大读者批评指正!

<div style="text-align: right;">编者
2020年6月</div>

目录

0 绪论 设计概念 /001

0.1 设计概念的形成 /002
0.2 构成的概念 /003
0.3 构成的分类 /003

1 平面构成设计元素 /004

1.1 点 /005
1.1.1 点的概念 /005
1.1.2 点的形态及特点 /005
1.1.3 点的位置及作用 /006
1.1.4 点的周围环境及作用 /007
1.1.5 点的构成形式 /007
点的训练 /008

1.2 线 /009
1.2.1 线的概念 /009
1.2.2 线的种类 /009
1.2.3 线的表现 /011
1.2.4 线的排列 /011
1.2.5 线的组合 /011
线的训练 /012

1.3 面 /012
1.3.1 面的概念 /012
1.3.2 面的构成形式 /013
1.3.3 面的表现及作用 /015
面的训练 /016
思考题 /016
作业练习 /016

2 基本形与组合形式 /017

2.1 基本形 /018
2.2 基本形的组合形式 /018
基本形的训练 /019

3 平面构成的基本形式 /020

3.1 设计骨格	/ 021
3.1.1 骨格的概念及分类	/ 021
3.1.2 骨格的重要性	/ 022
3.2 重复	/ 022
3.2.1 基本概念	/ 022
3.2.2 基本特征	/ 022
3.2.3 重复的作用	/ 023
3.3 近似	/ 024
3.3.1 基本概念	/ 024
3.3.2 近似构成	/ 024
3.4 渐变	/ 026
3.4.1 基本概念	/ 026
3.4.2 基本形的渐变	/ 027
3.5 发射	/ 028
3.5.1 基本概念	/ 028
3.5.2 基本特征	/ 028
3.5.3 发射构成的基本形式	/ 029
3.6 特异	/ 030
3.6.1 基本概念	/ 030
3.6.2 特异构成的形式	/ 030
3.7 对比	/ 031
3.7.1 基本概念	/ 031
3.7.2 对比构成的形式	/ 032
3.8 密集	/ 033
3.8.1 基本概念	/ 033
3.8.2 密集构成的基本形式	/ 034
思考题	/ 035
作业练习	/ 035

4 平面构成形式美法则 /036

4.1 统一与变化	/ 037
4.1.1 统一与变化的概念	/ 037
4.1.2 统一与变化的形式	/ 037
4.2 对称与均衡	/ 038

目 录

4.2.1	对称与均衡的概念	/ 038
4.2.2	影响对称与均衡的因素	/ 038
4.2.3	对称与均衡的基本形式	/ 039
4.3	调和与对比	/ 040
4.3.1	调和与对比的概念	/ 040
4.3.2	调和与对比的形式	/ 040
4.3.3	调和与对比的要点	/ 042
4.4	韵律与节奏	/ 043
4.4.1	韵律与节奏的概念	/ 043
4.4.2	韵律与节奏的表现形式	/ 043
4.5	比例与分割	/ 044
4.5.1	比例与分割的概念	/ 044
4.5.2	分割的分类	/ 044
4.6	平面构成在设计中的应用	/ 047
4.6.1	平面构成在建筑设计中的应用	/ 047
4.6.2	平面构成在室内设计中的应用	/ 049
4.6.3	平面构成在园林设计中的应用	/ 050
思考题		/ 051
作业练习		/ 051

5 色彩构成设计元素 / 052

5.1	色彩构成的概念	/ 053
5.1.1	色彩构成的基本概念	/ 053
5.1.2	色彩的基本属性	/ 053
5.2	色彩三要素	/ 054
5.2.1	明度	/ 054
5.2.2	色相	/ 055
5.2.3	纯度	/ 056
5.2.4	明度、色相、纯度三要素的关系	/ 057
5.3	色彩心理感知	/ 058
5.3.1	色彩的联想	/ 058
5.3.2	色彩象征	/ 059
5.3.3	各色相的心理分析	/ 059
思考题		/ 060
作业练习		/ 060

6 色彩对比构成 /061

6.1 明度对比 /062
6.1.1 短调 /063
6.1.2 中调 /063
6.1.3 长调 /064

6.2 色相对比 /066
6.2.1 同类色相对比 /066
6.2.2 类似色相对比 /066
6.2.3 对比色相对比 /066
6.2.4 互补色相对比 /067

6.3 纯度对比 /067
6.4 冷暖对比 /069
6.5 面积对比 /069
思考题 /070
作业练习 /070

7 色彩调和构成 /071

7.1 色彩共性调和构成 /072
7.1.1 色相统调调和 /072
7.1.2 明度统调调和 /073
7.1.3 纯度统调调和 /073

7.2 面积调和构成 /074

7.3 秩序调和构成 /075
7.3.1 色相秩序构成 /075
7.3.2 明度秩序构成 /075
7.3.3 纯度秩序构成 /075

7.4 其他调和构成 /076
7.4.1 三角配色 /076
7.4.2 四角配色 /076

7.5 色彩构成在设计中的应用 /077
7.5.1 色彩构成在建筑设计中的应用 /077
7.5.2 色彩构成在室内设计中的应用 /078
思考题 /080
作业练习 /080

目录

8 立体构成 /081

8.1 立体构成概述 /082
8.1.1 立体的概念 /082
8.1.2 立体设计的概念 /082
8.1.3 立体构成的概念 /082
8.1.4 立体构成的特征 /082
8.1.5 立体构成的起源 /083
8.1.6 立体构成的现状 /084
8.1.7 立体构成的趋势 /084
8.1.8 学习立体构成的意义 /085
8.1.9 学习立体构成的目的 /085

8.2 立体构成的内容 /086
8.2.1 形态的构成 /086
8.2.2 形态的分类 /086

8.3 立体构成中的点元素 /086
8.3.1 点的形态特征 /086
8.3.2 点的立体构成方法 /087
8.3.3 点立体的作用 /088

8.4 立体构成中的线元素 /088
8.4.1 线的形态特征 /088
8.4.2 线的立体构成方法 /088
8.4.3 线立体的作用 /090

8.5 立体构成中的面元素 /091
8.5.1 面的形态特征 /091
8.5.2 面的立体构成方法 /091
8.5.3 面立体的作用 /093

8.6 立体构成中的体元素 /093
8.6.1 体的形态特征 /093
8.6.2 体的立体构成方法 /093
8.6.3 体的立体组合构成 /094
8.6.4 体的作用 /095

思考题 /095
作业练习 /095

9 立体构成的量感和空间感表现 /096

- 9.1 量感 /097
 - 9.1.1 量感的概念 /097
 - 9.1.2 量感的表现 /097
- 9.2 空间感 /097
 - 9.2.1 空间感与场力 /097
 - 9.2.2 空间感的表现 /098
- 思考题 /098

10 立体构成肌理的表现 /099

- 10.1 肌理的表达 /100
- 10.2 肌理的组织形式 /101
- 10.3 肌理的作用 /102
- 思考题 /103

11 立体构成的形式要素及意向表现 /104

- 11.1 对比与调和 /105
- 11.2 稳定与轻巧 /106
- 11.3 对称与均衡 /106
- 11.4 节奏与韵律 /107
- 作业练习 /108

12 立体构成在实践中的应用 /109

- 12.1 立体构成在建筑设计中的应用 /110
- 12.2 立体构成在室内设计中的应用 /112
 - 12.2.1 空间形象上的分割应用 /112
 - 12.2.2 室内界面装修的应用 /113
 - 12.2.3 室内陈设的构成应用 /113
- 12.3 立体构成在环境设计中的应用 /114
- 思考题 /115

参考文献 /116

二维码资源目录

序号	资源名称	资源类型	页码
二维码 1.1	点的概念、形态及特点	微课	5
二维码 1.2	线的概念和种类	微课	9
二维码 1.3	面的概念和构成形式	微课	12
二维码 2.1	基本形的组合形式	微课	18
二维码 2.2	透叠	动画	19
二维码 2.3	减缺	动画	19
二维码 2.4	差叠	动画	19
二维码 3.1	设计骨骼（重复、渐变）	动画	21
二维码 4.1	统一与变化	微课	37
二维码 4.2	平面构成在设计中的应用	图片	47
二维码 5.1	色彩三要素	微课	54
二维码 6.1	明度对比	微课	62
二维码 6.2	同类色相对比	动画	66
二维码 6.3	类似色相对比	动画	66
二维码 6.4	对比色相对比	动画	66
二维码 7.1	色彩构成在设计中的应用	图片	77
二维码 8.1	立体构成的起源	微课	83
二维码 8.2	立体构成中的线元素	动画	88
二维码 8.3	立体构成中的面元素	动画	91
二维码 8.4	立体构成中的体元素	动画	93
二维码 12.1	立体构成在设计中的应用	图片	110

设计构成与应用

0

绪论
设计概念

"设计"这个概念可以从两个方面来理解：一是从纯粹观念的角度，认为设计是一种改造客观世界的构思和想法；二是从学科发展演变的角度出发，认为设计是一种行业性的称呼。

按照第一种观点，设计的历史可以追溯至人类产生之初，甚至可以说设计的出现是人类产生的标志。按照第二种说法，则设计只能是指工业革命之后围绕机器化生产进行的"有目的的活动"。包豪斯设计学院是世界上第一所完全为发展现代设计教育而创建的学院。"包豪斯"一词是格罗披乌斯生造出来的，是德语Bauhaus的译音，由德语Hausbau（房屋建筑）一词倒置而成，这是一段很短的历史。在这一系列设计史的探讨中，采纳了第一种观点，它能比较全面地涵盖设计的历史演进。

设计同时也是把一种计划、规划、设想通过视觉的形式传达出来的活动过程。人类通过劳动改造世界，创造文明，创造物质财富和精神财富，而最基础、最主要的创造活动是造物。设计便是对造物活动进行预先的计划，可以把任何造物活动的计划技术和计划过程理解为设计。

设计理念是设计师在作品构思过程中所确立的主导思想，它赋予作品文化内涵和风格特点。好的设计理念至关重要，它不仅是设计的精髓所在，而且能令作品具有个性化、专业化和与众不同的效果。

0.1 设计概念的形成

首先要进行方案分析。以建筑方案分析为例包括具体的建筑地点分析、建筑结构分析、环境及光照分析、空间功能分析等几个部分。对于商业空间的设计来说，地点分析及结论显得尤为重要，例如快餐店、专卖店等的选址都在人流量较大的城市中心商业地带，开门、开窗的朝向以及人流路线便是设计时所应当注重的。而诸如酒吧、茶室等则需要相对具有文化氛围的环境，尽量将安静、幽雅的室外环境引入室内。

其次是客户分析。客户分析旨在了解客户的设计需求，针对不同的客户进行不同的设计定位从而体现设计以人为本的思想。具体以家居室内设计为例，家庭成员的数目、年龄层次、业主的职业及习惯、兴趣爱好都是应进行调查分析的。而业主的身高体态、健康状况则指导着设计人体工学的各个方面，对客户的分析是设计概念定位的一个重要方面。

然后是市场调研。对现有同类设计的分析调查往往能进一步拓展设计师的思维，从而提出别具一格的设计概念，创造出独特的空间形象和装饰效果。其中应具有个案分析、市场发展走向的预测、不同设计的空间布局等，市场调查的深入有利于设计者调整设计思维，加深对特殊空间限定性的了解。

之后进行资料收集。搜集相关的设计资料进行分析有助于设计者对当今设计走向的了解以及特殊空间人体工学尺度的把握，使设计的功能性趋于完美。

最后是设计概念的定位及提出。在进行了前面的几点深入分析之后，设计者必产生若干关于整个设计的构思和想法，而且这些思维都是来源于设计客体的感性思维，进而我们便可遵循综合、抽象、概括、归纳的思维方法将这些想法分类，找出其中的内在关联，进行设计的定位，从而形成设计概念。

图0-1 设计概念的形成

设计概念的形成如图0-1所示。

0.2 构成的概念

构成是利用一定的元素,按照视觉规律、心理特性、审美法则、力学原理等进行创造性组合的形式。在艺术类基础教学当中起着非常重要的作用。所谓构成是一种造型的概念,是将不同的几个以上的单元重新组构成一个新的单元。以它丰富的内容和独特的存在来吸引大众的注意,给人带来强烈的视觉冲击和美的感受。

图0-2 平面构成

0.3 构成的分类

常见的构成分为三大类:平面构成、色彩构成、立体构成。

不同的构成按照不同的原理和规律进行造型设计,各有各的特点和独特的存在形式。

(1)如图0-2所示的平面构成例图,主要是在一个二维空间范围内,用轮廓线划分块与块之间的界限描绘出来的画面。它所表现出来的错落空间并非实实在在的立体空间,而仅仅是图形本身产生的误导作用,形成的一个幻觉空间。

(2)如图0-3所示的色彩构成例图,如果说平面构成注重的是形式,色彩构成就更加注重色彩的搭配和组合。不同的色彩不仅会对人的视觉产生一定的冲击,对人的心理也会产生一定的影响。而色彩构成就是将人们长期形成的对色彩的感觉,通过颜色与颜色之间的冲撞与拼接展现出来。

(3)立体构成相对其他两个构成来说多了一个维度,在空间上具有一定的占据,表现形式上更具有特点和存在感,能够更好地展现出设计者的情感,给人带来实实在在的感官体验(图0-4)。

图0-3 色彩构成

图0-4 立体构成

设计构成与应用

1

平面构成设计元素

学习目标

了解平面构成的基本造型要素：点、线、面；掌握点、线、面所具备的不同性格特征、作用。

学习重点

通过本章的学习，理解平面构成的基本造型要素与设计要点。能了解并区别构成和平面构成这两个不同的概念，并对平面构成的发展史和平面构成对造型艺术的意义有清楚的认识。

平面构成是指将造型要素在二维空间内，按照美的法则、力学的原理，进行编辑和组合，形成新的形象，表达新的理念。

平面构成是平面设计基础的一部分，是利用造型的基本元素点、线、面在二维空间平面内，组成各种抽象形态的构成形式。平面构成所阐述的形象思维的理论和创造艺术形象的方法，对设计视觉语言，具有完整的、科学的、鲜明的指导意义。

在现如今的绘画和设计行业中，放在首位的就是造型能力，美的造型给人的心理带来的愉悦有时甚至超过它的实用功能，而成为设计的重点。我们对造型的认知，通常都源于对外界的模仿，并作为最后目标，这种观察、理解、提取的自然主义方法，称为具象形态。而抽象形态与具象形态虽然没有质的差别，但却是在具象形态的基础上，把对形的理解更集中在给人的心理感受力上，是对客观事物大胆的夸张、取舍、变形，取其精神内涵，而不要求形似，因而产生更强烈的艺术感染力。平面构成通过对"概念元素""视觉元素""关系元素""实用元素"的研究，为创造平面设计中的抽象视觉语言，阐述了基础理论和表现方法。所以，平面构成中的基本构成形式：秩序构成与对比构成只研究形态，而不是设计。设计有着更广泛的要素和条件，单就设计而言，追求材质的物质性，把握空间关系的立体性，分析视觉感受的可视性等，从这些外观形态的构成，进而进入产品的结构与功能，满足人们的物质需求，乃至对心理产生影响，在精神生活中发挥积极作用。

学习平面构成，是用由形象造型出发，研究如何创造形象，处理形象之间的相互关系，处理形象的排列方法，从而提高审美能力、设计思维能力、视觉传达能力、创造美的形式的能力。

1.1 点

1.1.1 点的概念

几何学规定，点只有位置，没有长度和宽度，也没有形象和面积。视觉能看到的点，其实有大小，也有形象，只是在空间中占的位置较小。

很多细小的形象可以理解为点，它可以是一个圆、一个矩形、一个三角形或其他任意形态。点在本质上是最简洁的形态，是造型的基本元素之一。它具有一定的面积和形状，是视觉设计最小的单位。

二维码1.1

在平面构成中，点的概念是相对的，在对比中，不但有大小还有形状。就大小而言，越小的"点"，作为"点"的感觉就越强烈。能不能成为"点"，并不是它本身的大小所决定的，而是由它的大小和周围元素的大小两者之间的比例所决定的。面积越小的形体越能给人以"点"的感觉；反过来，面积越大的形体，就越容易呈现"面"的感觉。

1.1.2 点的形态及特点

有规则的点和不规则的点，规则的点（图1-1）指的是圆、矩形、三角形、水滴形、多边形等几何形状，具有严谨有趣的外部形态。

图1-1 规则的点

不同形态的点有不同特点，圆点给人以圆润、饱满、活泼、和谐、运动感；方点给人以稳定、坚实、规则、庄重、静止感；三角形点给人尖锐、向上、沉重感；水滴形点给人膨胀、下坠、漂浮感；多边形点给人闪动、活泼、节奏感。

不规则的点（图1-2），指的是外形没有规则的细小形象，轮廓线比较自由随意。自然界中的任何形态，缩小到一定程度，都可以产生不同形态的点。

图1-2 不规则的点

1.1.3 点的位置及作用

单个的点在画面中的位置不同，给人的心理感受也是不一样的。当画面上只有一个点的时候，人们的视线就会被这个点吸引，这个点就具有集中和吸引视线的作用。

当点位于画面中心的时候，给人的感觉是稳定和平静的，当点偏离中心的时候，就改变了画面的稳定和平静，形成一种不稳定的紧张感和动势；当点移动到画面的左下角或右下角的时候，又会给人一种平稳安定的感觉。

当画面中有2个点的时候，各自放在不同的位置。它的张力作用就表现在连接这两个点的视线，人的视线会在这两个点之间来回移动，可以产生线的感觉。

当两个点大小不同的时候，大的点会吸引小的点，视线就会从大的点移动到小的点，隐隐包含着一种动感趋势；当画面中有多个点的时候，视线就会在这些点之间移动，从而产生一种几何形的感觉，或者产生一种犹如音律般的律动。

点的位置如图1-3所示。

图1-3 点的位置

1.1.4　点的周围环境及作用

点的形成方式有很多种，甚至周围环境的变化也会形成点的感觉，比如线的断裂处或交叉部分就会形成点的感觉（图1-4）。周围环境的变化也会让点产生各种不同的感觉。

1.1.5　点的构成形式

1.1.5.1　等点构成

点的形状、大小一致的构成方式。在一定的规律中，组成多样的图形，别有一番新意（图1-5）。由于点的连续排列所形成的虚线，点和点靠得越近，线的特征就越明显。

1.1.5.2　差点构成

点的等间隔排列会产生井然有序的美感。间隔采用递增或递减的规律，会产生动感的美。渐进排列的点的大小也会产生相应的变化，会增加画面的渐进感和动感。差点构成也是大小形状不同的点的构成方式，不但可以展示生动各异的图形，而且给人以前进或后退、曲面或阴影以及其他复杂的具有三维画的立体感、纵伸感、节奏感和韵律感（图1-6）。点的密集排列也可以作为表现权重力量的象征。

图1-4　点的周围环境

图1-5　等点构成

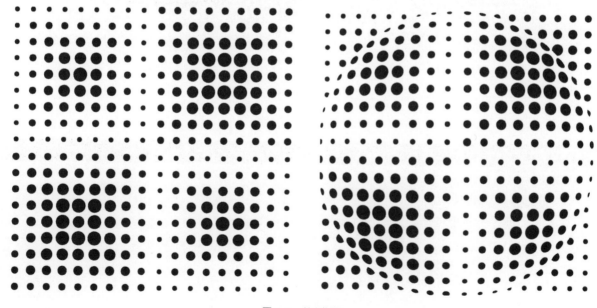

图1-6　差点构成

1.1.5.3 网点构成

点做不同的排列和多种次序变化,产生明暗调子的构成方式,带有机械性又有规律的网点构成的设计作品如图1-7所示。

图像清晰度不高,却往往给人一种朦胧的神秘感,这恰好是设计者所追求的与众不同的表现特征,从而产生一种新的构成方式。距离相同的点向四周密集排列时,能形成虚的面,其距离越近时,面的特征就越显著,点的集结也能增加空间的变化效果。随着点的大小疏密变化,图像会产生深度感,把这些点按照光照射在物体的明暗面来分布,将会出现凹凸的立体感,一些点的特效会产生特殊的感受和趣味。

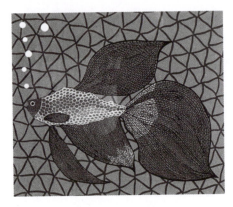

图1-7 点的网点构成

点的构成是设计的基础,点的应用将点的设计应用在各个实用的造型艺术之中。日本设计师草间弥生善于用点元素来塑造艺术造型,如图1-8所示。

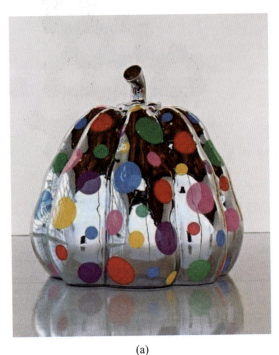
(a)

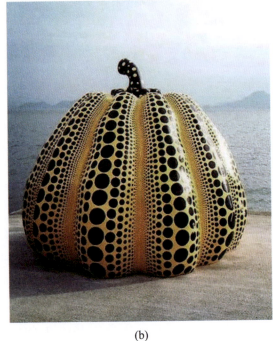
(b)

图1-8 点的构成——草间弥生(南瓜)

点的训练

1. 练习:点元素的练习。
 目的:通过一组概念的描绘充分表达出该概念的特征。
 要求:(1)黑白表现;(2)2张练习图;(3)作品尺寸:10cm×10cm。
2. 课题讨论:讨论点在现实生活中的应用。

1.2 线

1.2.1 线的概念

根据几何学规定,线是点移动的轨迹,没有宽度和厚度,只有位置、长度和方向。线分为消极的线(概念中的线)和积极的线(视觉能见到的线)。

点的移动轨迹形成了线。当长度和宽度形成非常悬殊的对比的时候,也能形成线。线游离于点和形之间,在空间里是具有长度和位置的细长物体。从数学上来说,线不具有面积,只有形态和位置。在构成中,线是有长短、宽度和面积的。从构成的角度来看,具有长短、宽度的线,随着线的宽度的增加,就会使人产生面的感觉,但如它周围的都是线的群体,那么宽度较大的线也会被认为是粗线。线的长短形状不同,我们把它分成各种不同的线。由于各种线的形态不同,也就具有各自不同的特性。

二维码1.2

1.2.2 线的种类

线的形象多种多样,根据形状可以把线分为三大类:直线、曲线和折线。

1.2.2.1 直线

直线包括平行线、垂直线、交叉线、射线、斜线等(图1-9)。

直线表现出一种力量的美,有很强的方向感和速度感,直线类似男性的阳刚品格:果断、明确、理性、坚定、直率等。

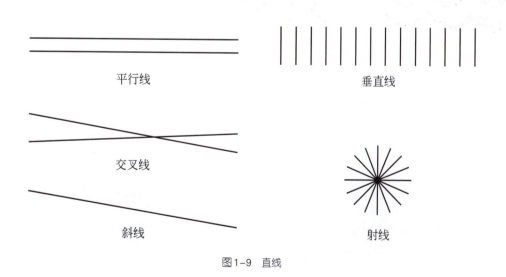

图1-9 直线

1.2.2.2 曲线

曲线包括几何曲线弧线、抛物线、旋涡线、波浪线、自由曲线等（图1-10）。曲线表现出一种柔和的美，具有犹如女性般丰满、感性、轻快、柔和、流动等特征。曲线又可以分为几何曲线和自由曲线，几何曲线有较强的规律性，类似音律般富有节奏感；自由曲线通常由手绘获得，富有弹性、柔和和动感变换的特征。

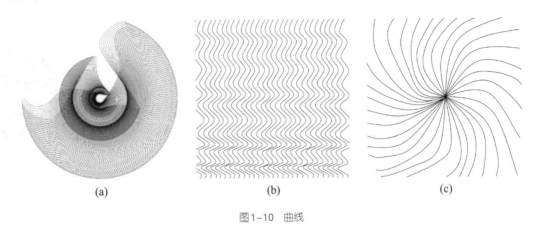

图1-10 曲线

1.2.2.3 折线

折线包括几何折线、自由折线、闭折线、开折线和简单折线等（图1-11）。折线具有连续的方向性，较单一直线更有趣味性。

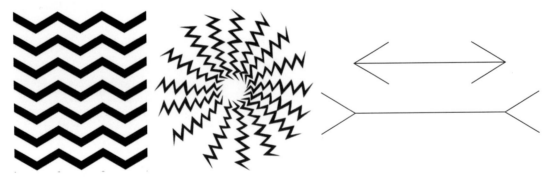

图1-11 折线

根据线的特征还可以分为：

细线：纤细、锐利、微弱、有直线的紧张感。

粗线：厚重、锐利、粗犷、严厉中有强烈的紧张感。

长线：具有持续的连续性、速度性的运动感。

短线：具有停顿性、刺激性、较迟缓的运动感。

折线：节奏、危险、不安定。

绘图线：比较干净、单纯、明快、整齐。

几何曲线：紧张、速度、节奏、运动。

自由曲线：浪漫、自由、轻松、随意、舒展、韵律、情调。

水平线：安定、延伸、平静、稳重、开阔、无限。

垂直线：下落、上升的强烈运动力，明确、直接、紧张、干脆的印象。

斜线：方向、倾斜、不安定、运动、速度、有朝气。斜线与水平线、垂直线相比，在不安定感中表现出生动的视觉效果。

1.2.3　线的表现

根据线的不同方向运动，在视觉上得到的印象线在构成中，由于运动的方向不同，也会给人不同的印象。左右方向流动的水平线，表现出流畅的形式和自然持续的空间。上下垂直流动令人产生力学自由落体感，它和积极地上升形成对照，可产生强烈的向下降落的印象。由左向右上升的斜线，给人一种明快飞跃的轻松运动感。由左向右下落的斜线，使人产生瞬间的飞快速度及动势，产生强烈的刺激感。由于焦点透视的近大远小的原理，线的疏密排列，前疏后密产生深度，前面的越疏越近，后面的越密越远，这样就形成了远近空间。

1.2.4　线的排列

线的紧密排列产生的视觉印象：线如按照一定规律等距离排列会形成色的空间并置，产生灰面的感觉。线如不同距离间隔排列，或线的粗细变化，将会产生不同的肌理效果。线的形状不同的等距离排列会产生凹凸效果。线的等距离排列产生出灰面，线如断开后会形成点的视觉效果（图1-12）。

1.2.5　线的组合

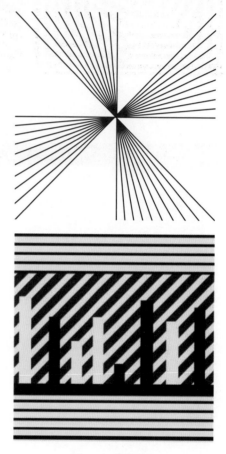

图1-12　线的排列

1.2.5.1　规则的组合

在平面构成中，线为构成要素，若用粗细等同的直线平等设置，按照数学中固定的数列进行构成，这类构成图形在造型上比较能够统一、有秩序，但变化较少显得机械，因而比较单调和缺少感情（图1-13）。

1.2.5.2　不规则的组合

若用粗细长短各不相同的线条依照作者的构想意念自由地排列，这一类的构成图像，画面较活泼而富有感情。由于画时手法或者笔法不同产生很多偶然的效果（图1-14）。

1.2.5.3　规则和不规则的组合

按照某种固定的形式进行线的组合，在组合图形中或者加以部分变化，使其产生不同的造型方式，也就是规则和不规则的组合造型方式，使构成变得丰富而有创意（图1-15）。

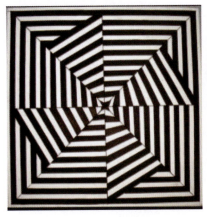
图1-13　线的规则组合

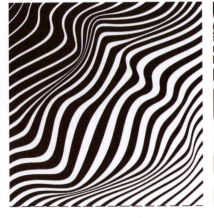
图1-14　线的不规则组合

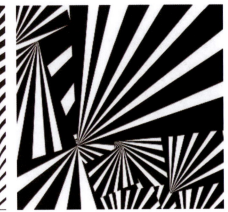
图1-15　线的规则和不规则组合

● 线的训练

1. 练习：线元素的练习。
 目的：通过一组概念的描绘充分表达出该概念的特征。
 要求：（1）黑白表现；（2）2张练习图；（3）作品尺寸：10cm×10cm。
2. 课题讨论：讨论线在现实生活中的应用。

1.3　面

1.3.1　面的概念

面是线移动的轨迹，在平面构成中，不是点或线的都是面。点的密集或者扩大、线的聚集和闭合都会生出面。面是构成各种可视形态的最基本的形。在平面构成中，面是具有长度、宽度和形状的实体，它在轮廓线的闭合内，给人以明确、突出的感觉。各种不同的线的闭合，构成了各种不同形状性质的面。

面与点、线相比的基本特征就是所占据的空间面积比较大。通常来说，对于点、线、面的确定，主要是依据具体形态在整体空间中所发挥的作用。点，以点的位置为主；线，以线的长度和方向性为主；面，则是以其面积比较大的特征为主。

面也分虚面和实面。

（1）虚面　虚面的特征是具有长度、宽度却没有肌理、色彩等现实形态特征的二维空间（图1-16）。虚面的主要功能是为人们抽象的分析描述空间范围提供便利。如：水平面、两亩地、边长为3cm的正方形等。

（2）实面　实面的特征是以现实形态呈现的面，是完全封闭有明确形状可见的面

二维码1.3

（图1-17）。在限定的二维空间中，面积比较大，并且具有形状、肌理、色彩等各种实实在在的可视性特征的显示形态都属于实面的范畴。

(a)点的平面集合　　(b)线的平面集合　　(c)点的平面围绕　　(d)线的平面围绕

图1-16　虚面　　　　　　　　　　　　　　　　　　图1-17　实面

1.3.2　面的构成形式

面的形态是多种多样的，不同形态的面，在视觉上有不同的作用和特征。越简单而规则的图形越容易被人记住、识别和理解。它体现了充实、厚重、整体、稳定的视觉效果。

1.3.2.1　几何形的面

几何形的面是指任何由直线、几何曲线形成的面，其表现规则、平稳、较为理性的视觉效果（图1-18）。几何形的面又分为直线形、圆形、曲线形、三角形等。

（1）直线形　具有直线所表现的心理特征，有安定、秩序感、稳定、僵硬、直板的特征。水平或垂直状态时是非常稳定的，当倾斜的时候，具有一定的动势。

（2）圆形　圆是最经典的中心对称图形，也是最平衡的曲线形，圆具有向心集中和流动等视觉特征，是完整圆满的象征。

（3）曲线形　具有柔软、轻松、饱满的象征。

（4）三角形　平放的时候具有稳定感，倒置的时候会产生极不安定的紧张感。三角形以点的形态出现的时候，反而有种灵动的感觉。三角形还容易产生出强烈的方向感。

1.3.2.2　有机形的面

有机形的面能够得出柔和、自然、抽象的形态。不能通过数学的方式求得有机形的面，有机形的面表现自然法则的形态。不同外形的物体以面的形式出现以后，

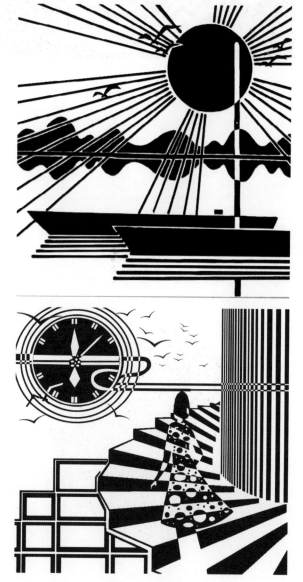

图1-18　几何形的面

会给人以更为生动、厚实的视觉效果，这是自然的流露，具有淳朴和充满生命力的情感特征（图1-19）。

图1-19　有机形的面

1.3.2.3　偶然形的面

偶然形的面，自由、活泼而富有哲理性。它指的是自然或者人为偶然形成的形态，难以预料也无法重复（图1-20）。

1.3.2.4　人造形的面

人造形的面，有较为理性的人文特点。它是人为创造的自由构成形态，可以随意运用各种自由的线来构成形态（图1-21）。它具有很强的造型特征和个性表现，具有随意、亲切的感性特征。

图1-20　偶然形的面　　　　　　　　　　　图1-21　人造形的面

1.3.3 面的表现及作用

面的应用在设计中很多,它的可塑性很强,善于表现不同的情感,一般来说由什么类型的线组成的面,它就具有该种线的性格特征。

面的量感和体积感在版面中起到稳定的作用,面可用多种方式来表现二维空间中的立体形态,使之产生三维空间感。面的深浅在版面中起到丰富层次的作用。

面的表现主要体现在面与面的组合形式上,两个面相遇,可以产生多种组合形式,多个面相遇,组合形式也是一样。

1.3.3.1 面的肌理

肌理指的是物体表面纹理、组织构造等特征。在客观世界中,各种现实形态都具有肌理特征。比如:木材、砂石、纸张、布料、塑料、玻璃等各种不同物质都具有不同的肌理特征。人们对肌理特征的感觉又叫肌理感。

1.3.3.2 面的多层性

当我们在一个平面中,用线条来画出一个封闭的空间区域的时候,就出现了面的空间层次感觉。这种感觉存在着三种可能性:① 封闭空间区域在基础平面的上方;② 封闭空间区域和基础平面在相同的层次;③ 封闭空间区域在基础平面的下方。

如果在封闭的空间区域内再进行空间分割,其空间层次的可能性就会变得更多(图1-22)。这种空间层次的不同可能性在具体图形特征的影响下,能够给人以不同的印象,有时会使同一种图形的空间层次在知觉中产生前后可以变化的感觉。这种同一组图形在知觉的空间层次不稳定现象,称之为"矛盾空间"。对于矛盾空间原理的应用,可以有效提高信息的丰富性和平面视觉形态的趣味性。

图1-22 面的分割

面的训练

1. 练习：面元素的练习。
 目的：通过一组概念的描绘充分表达出该概念的特征。
 要求：（1）黑白表现；（2）2张练习图；（3）作品尺寸：10cm×10cm。
2. 课题讨论：讨论面在现实生活中的应用。

思考题

1. 平面构成的基本造型元素有哪些？
2. 如何理解抽象形与具象形？试举例绘制。
3. 讨论点、线、面三者之间的关系以及在现实生活中的应用。

作业练习

1. 运用不同的造型元素综合进行构成练习。
2. 选择一个具象图形，对它的特征进行概括提炼和简化，用不同的造型元素表现其特征。
3. 选择一个词语，分别用点的构成、线的构成、面的构成进行表现。

设计构成与应用

2

基本形
与组合形式

学习目标

　　了解基本形的概念、分类、产生方法、组合方式等有关理论。

学习重点

　　研究形态运动变化的组合规律，重点放在破除机械性和呆板上。

2.1 基本形

基本形，设计一组重复的或者彼此有关联的复合形象的单位。一个点、一条线或一个面都可以成为一个基本形。基本形由一组相同或者相似的形象组成，在构成内部起到统一的作用。基本形分为正负基本形，设计中基本形以简为宜。基本形是构成中最小最基本的元素单位。

（1）形态融合　把基本形组合起来的方法，有单一基本形的组合与混合基本形的组合两种。

（2）间隙空间　所谓间隙空间，是指基本形之间围合所成的空间形态，也就是我们常说的"负形""虚形"。一般有两种形式，即分离组合间隙与环状组合间隙。

2.2 基本形的组合形式

在单元式造型中，一旦决定了一种（或几种）基本形后，将它们组合而成的形的变化形态是无限的。然而，把基本形组合起来还是有章可循的。一般说来，形的组合方式有三种，即分离、连接和重叠，由此三种类型可以引申出不同的单元式造型方法。可以产生八种形式（图2-1）。

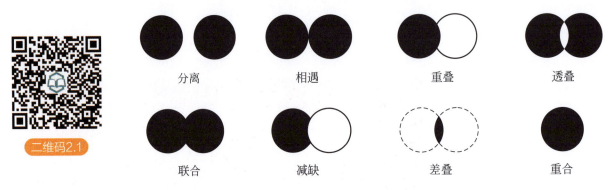

图2-1　基本形的组合形式

（1）分离　形与形之间互相不接触，始终保持一定距离，各自独立。

（2）相遇　形与形互相靠近的情况下，边缘刚好相互接触。

（3）重叠　形与形靠近时，接触更近一步，一个或一些形象覆盖于另一个或另一些形象之上，产生或上或下、或前或后的空间关系。

（4）透叠　形与形之间互相交叠，交叠部分产生透明效果，形象前后之分不明显，与差叠常为互补。

（5）联合　形与形相互交叠而无前后之分，可以联合成为一个多元化的形象。联合的形象常处于同一空间平面，而其色彩与肌理必须保持一致。

（6）减缺　形与形互相覆叠时，前面的形象并不画出来，只出现后面的减缺形象。减缺可使原有形象保留剩余部分变为另一新的形象。

二维码2.2

二维码2.3

二维码2.4

（7）差叠　形与形交叠部分产生出一个新形象，去掉其他不交叠的部分。

（8）重合　形与形完完全全重叠，成为一个独立的形象。绝对的重复并没有什么实际意义。因此，重合与透叠、联合、减缺之间有相似之处，只是相重合的面积不同而已。

基本形的训练

1. 练习：基本形的练习。

 目的：通过一组概念的描绘充分表达出该概念的特征。

 要求：（1）黑白表现；（2）2张练习图；（3）作品尺寸：10cm×10cm。

2. 课题讨论：讨论基本形组合形式在现实生活中的应用。

设计构成与应用

3

平面构成的
基本形式

 学习目标

了解平面构成的基本形式：重复与近似构成，渐变与发射构成，特异与对比构成；掌握基本形式的异同。

 学习重点

区分基本形式的特征，并综合应用。

3.1 设计骨格

3.1.1 骨格的概念及分类

3.1.1.1 骨格的概念

二维码3.1

骨格是形态结构的基本框架，是规定、管辖限制基本形的区域线，是基本形在二次元空间排列组合的编排指导，是对空间分割的一种形式。骨格网决定了基本形在构图中彼此的关系。有时，骨格也成为形象的一部分，骨格的不同变化会使整体构图发生变化。

任何平面设计都是依照一定的规律将基本形进行编排组合构成的，它可以是有形的，也可以是无形的。这种管理形象的方式就称之为骨格。

骨格的作用有两个：一个是固定基本形的位置；另一个是分割画面的空间。

3.1.1.2 骨格的分类

骨格按照作用可以分为有作用骨格和无作用骨格，按照规律性可分为规律性骨格和非规律性骨格。

（1）有作用骨格　有作用骨格将基本形控制在骨格线以内，它的作用是既可以影响基本形的形状，也可以分割空间。基本形在作用性骨格单位内可以自由改变方向、位置、正负、肌理。

一般来说，骨格只能控制基本形的位置，而不约束基本形的大小，基本形无论大小都可以放在同一大小的骨格中，并非大骨格放在大形体内、小骨格放在小形体内。都是把基本形放在骨格中，这是最基本的形式。

有作用骨格的基本形、大小、方向、位置和颜色等都可以自由变化，当形体超越了骨格单位的时候，超越的部分将被切除，不可影响其他单位骨格内的元素。在填色时比较随意，甚至可以把图形隐没在空间中。

有作用骨格是利用骨格线的存在而影响画面的造型，使之出现较多的变化，但不一定要骨格线全部出现，如果需要一部分不出现骨格，也可以把骨格线和基本形去掉。

图3-1　重复骨格

（2）无作用骨格　骨格本身不会将空间分割成相对独立的骨格单位，只决定基本形的位置，不对具体形态轮廓特征发挥作用的隐形骨格。在构图过程中，当作用线分割画面并确定了每个形态分布的具体位置，完成编排、排色后，骨格线将会擦除，骨格似乎不起作用。因此，无作用骨格也成了一种能感知其存在，却又不能直接观其形状的隐形骨格。

（3）规律性骨格　以严谨的数字方式构成精确的骨格线。基本形依照骨格排列，具有强烈的秩序感。主要有重复、近似、渐变、发射和特异等构成（图3-1、图3-2）。

图3-2　渐变骨格

（4）非规律性骨格　没有严谨的骨格线，构成方式自由生动。如密集构成、特异构成（图3-3、图3-4）。

图3-3　密集构成

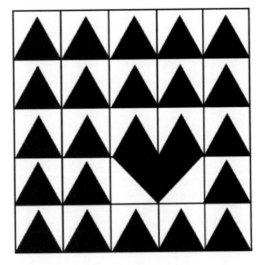

图3-4　特异构成

3.1.2　骨格的重要性

骨格最大的功用是将形象在空间或框架里作各种不同的编排，使形象有序地排列，构成不同的形状与气氛。骨格既起管理编排形象的作用，也给形象以空间阔窄的功能。

（1）设计中常借助骨格来构成某种图形。

（2）骨格有助于我们在画面中排列基本形，使画面形成有规律、有秩序的构成。

（3）骨格支配着构成单元的排列方法，可决定每个组成单位的距离和空间。

3.2　重复

3.2.1　基本概念

在同一设计中使用完全相同的视觉元素或关系元素的方法叫作重复。

骨格与基本形都具有重复性质的构成形式，称为重复构成。

3.2.2　基本特征

在重复构成中，组成骨格的必须是等比例的重复组成（图3-5）。骨格线可以有方向和宽窄等变动，但必须是等比例的重复。对基本形的要求，也可以在骨格内重复排列，也可以有方向、位置的变动。

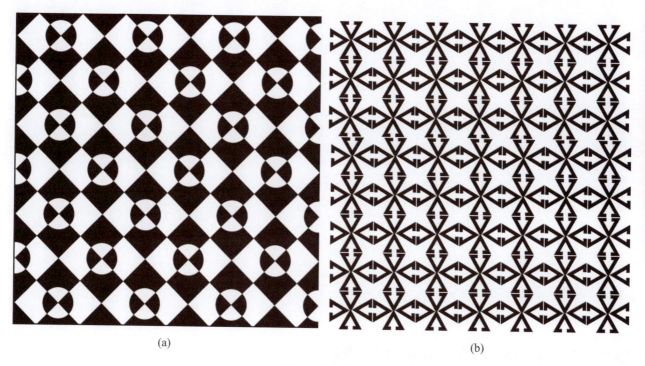

图3-5 重复构成

3.2.3 重复的作用

重复的形象可以使人在视觉上产生反复深刻的印象，同时也会有单纯的统一美感。重复是设计中最容易的方法，也是最易于获得和谐效果的手段。比如建筑中的窗和柱，包装纸等，都是极为典型和普遍的案例（图3-6）。

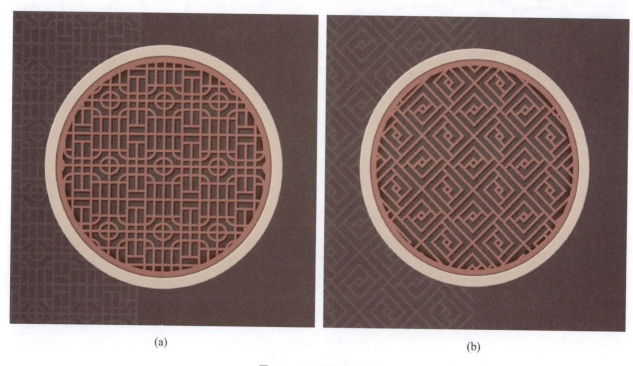

图3-6 中式窗的重复构成

3.3 近似

3.3.1 基本概念

"近似"是指在形状、大小、色彩、肌理等方面有着共同特征的基本形构成画面，寓"变化"于"统一"之中，在统一中呈现出生动变化的效果。近似程度大，就会产生重复之感；近似程度小则破坏统一感，失去近似的意义。也就是说，近似构成是重复构成的轻度变化，即同中求异，是基本形产生局部的变化，但又不失大型相似的特点。

骨格与基本形变化不大的构成形式，称之为近似构成（图3-7）。一般采用基本形之间的相加或相减来求得近似的基本形。

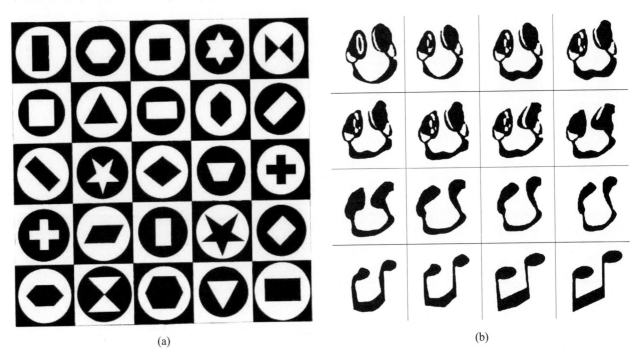

图3-7 近似构成

3.3.2 近似构成

3.3.2.1 自然形象的近似

在自然界中，近似的现象到处可见。凡属同类的自然现象如动物和动物之间、植物与植物之间等均可称之为近似形象（图3-8）。

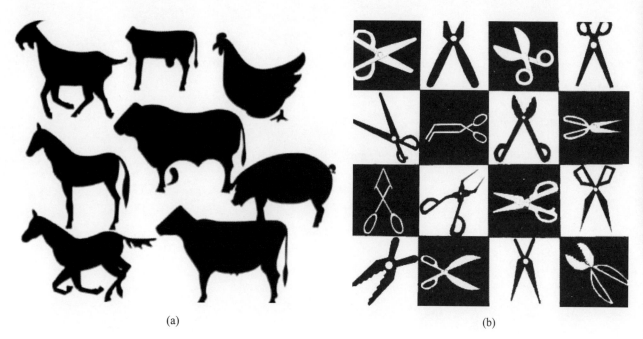

图3-8 近似形象

3.3.2.2 近似基本形的设计

（1）可以结合拉丁字母的近似效果，进行组合、变动。

（2）通常用一基本形，求出各种基本形［把一个基本形的形状稍做上下、左右改变，或加或减，见图3-9（a）］。

（3）利用两个形象的相加或相减。两个形象的形状、大小都可以进行各种变动而得到近似效果。此外，还可以利用不同的方位或位置变动，求得不同的组合，见图3-9（b）。

（4）在有作用骨格中，近似的基本形因受骨格线切除的关系，常常可以与邻近的基本形或背景联合。

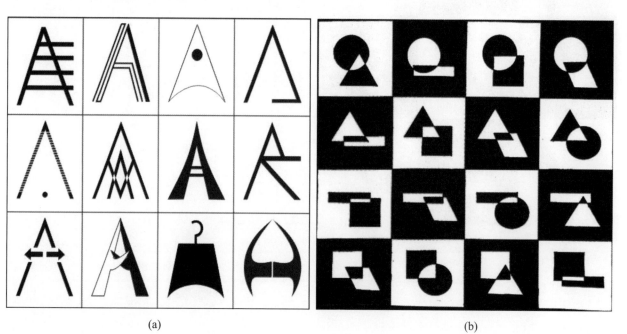

图3-9 近似基本形

3.3.2.3 近似的骨格

指骨格单位的形状、大小、方向不完全相等,但有些近似。近似骨格没有重复骨格那种严谨性。其骨格的结构要在有作用的骨格中,才能体现它的存在。

3.3.2.4 近似基本形的自由组合

近似基本形可以不遵循任何骨格的编排而做自由的组合。若基本形之间的距离大致没有多大的变化,则近似于无作用骨格的效果。如果基本形做聚散式的组合,那就近似于密集的效果了。

3.4 渐变

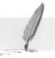

3.4.1 基本概念

骨格与基本形具有渐次变化的构成形式,称之为渐变构成(图3-10)。它是规律性构成中独具一格的方法。渐变是人们日常的一种视觉经验,由疏到密、由宽到窄、由明到暗、由长到短和由正到侧等。它可产生阴阳交错、光影变化和视幻错觉效果等。

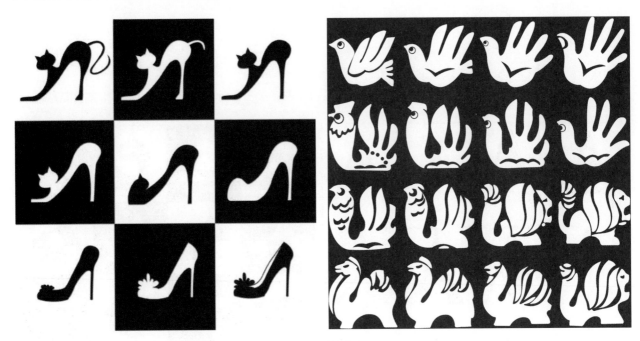

图3-10 渐变构成

(1) 从形象上说,有形状、大小、色彩、肌理等方面的渐变。

(2) 从排列秩序上讲,有位置、方向、骨格单位等渐变。形状的渐变可由某一形状开始,逐渐地转变为另一形状,或由某一形象渐变为另一完全不同的形象。渐变的节奏可以急缓任意而定,亦可急缓交错展开。

渐变的骨格编排，可以从左至右，从上至下，或从中央向四周展开，或作多元次编排。其方式是灵活而多样的。

3.4.2 基本形的渐变

（1）方向渐变　对基本形进行排列方向的渐变，可增加画面的变化和空间感。如点的排列方向由正面渐次转向侧面，将逐渐产生倾斜翻转，使图像产生鲜明的层次感，还会产生较强的空间感（图3-11）。

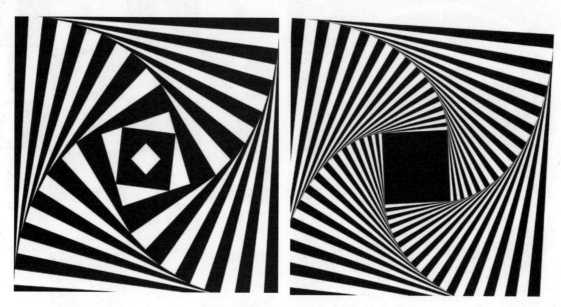

图3-11　方向渐变

（2）位置渐变　位置渐变是指基本形按照一定的规律在骨格中发生位置变动（作上下、左右或对角线移动），从而给人以平面的移动感（图3-12）。

（3）大小渐变　基本形逐渐由小变大或由大变小，最终会给人以空间移动的深远之感（图3-13）。

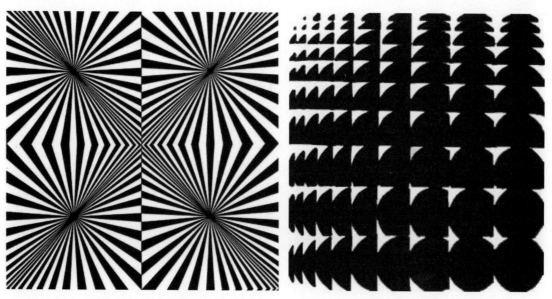

图3-12　位置渐变　　　　　　　　　　　图3-13　大小渐变

（4）形状渐变　形状渐变分为具象的形状渐变和抽象的形状渐变两种形式。在一系列图形的构成中，为了增强人们的欣赏情趣，可采用从一种形象到另一种形象逐渐过渡的手法。只要消除双方的个性，取其共性，造成一个中和的过程或过渡区，就可以得到形状渐变（图3-14）。形状渐变也可以通过形状排列的疏密、黑白的转换达到。

（5）增减渐变　增减渐变即两个形状按照一定的秩序和数量逐渐相加或相减的过程，渐变之后形成的形象具有一种较为强烈的运动感和速度感（图3-15）。

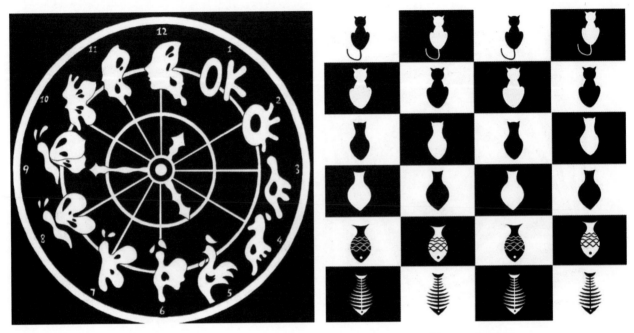

图3-14　形状渐变　　　　　　　　　　　图3-15　增减渐变

3.5　发射

发射以一点或多点为中心，产生向周围发射、扩散等视觉效果，具有较强的动感及节奏感。

3.5.1　基本概念

发射具有方向的规律性，发射中心为最重要的视觉焦点，所有的形象均向中心集中，或由中心散开，有很强烈的视觉效果。骨格线和基本形呈发射状的构成形式，成为发射构成。这种类型的构成是骨格线和基本形用离心式、向心式及其他集中发射形式相叠而成的。

3.5.2　基本特征

发射具有以下三个特征：

① 具有多方向的对称；
② 具有非常强烈的焦点，此焦点通常位于图案的中央；
③ 能够造成光学的动力，使所有形象向中心集中或向周围散射。

3.5.3 发射构成的基本形式

（1）离心式　骨格线或曲或直，或弧线型，或发射线不连接，以及中心迁移与多发射（图3-16）。

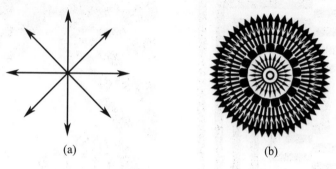

图3-16　离心式

（2）向心式　与离心式方向相反的发射形式。其发射点在外部，从周围向中心发射，使画面产生了变幻莫测的发射式视觉效果，空间感极强（图3-17）。

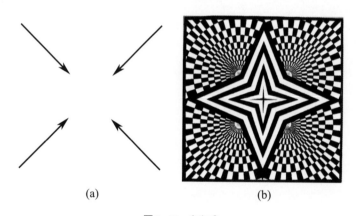

图3-17　向心式

（3）同心式　骨格线层层环绕中心。骨格线可以是曲线、方形、螺旋线等（图3-18）。

图3-18　同心式

（4）移心式　这种构成的发射点根据图形的需要，按照一定的动势有序地渐次移动位置，形成有规则的变化，这种发射构成表现出强烈的空间感并具有曲线的效果，曲线变化具有很强的韵律感（图3-19）。

（5）多心式　多心式发射构成即以整个点进行发射构成，其中有的发射线是相互衔接的，它们组成了单纯性的发射构成。这种构成有明显的起伏感，空间感也很强，使作品具有明确的节奏感和韵律感（图3-20）。

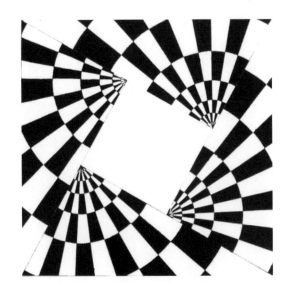

图3-19　移心式　　　　　　　　　　　　　图3-20　多心式

3.6　特异

3.6.1　基本概念

特异是在一种较为有规律的形态中进行小部分的变异，以突破某种较为规范的单调的构成形式。特异构成的因素有形状、大小、位置、方向及色彩等，局部变化的比例不能过大，否则会影响整体与局部变化的对比效果。

3.6.2　特异构成的形式

（1）形状特异　在许多重复或者近似的基本形中，出现小部分特异的形状，以形成差异对比，成为画面上的视觉焦点（图3-21）。

（2）大小特异　在相同的基本形构成中，只在大小上做些特异对比，但是基本形在大小上的特异要适中，不要对比过于悬殊或过于相似（图3-22）。

（3）色彩特异　在同类色彩构成中，加入某些对比成分，以打破画面的单调感（图3-23）。

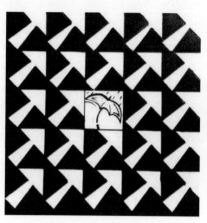 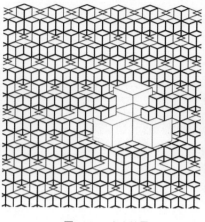 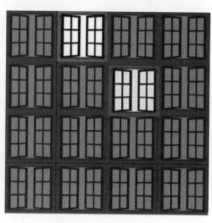

图3-21 形状特异　　　　　　　图3-22 大小特异　　　　　　　图3-23 色彩特异

（4）方向特异　大多数基本形式有次序地排列，在方向上保持一致，而少数基本形在方向上有所变化以形成特异效果（图3-24）。

（5）肌理特异　在相同的肌理质感中，塑造不同的肌理变化（图3-25）。

图3-24 方向特异　　　　　　　　　　图3-25 肌理特异

3.7 对比

3.7.1 基本概念

对比是一种自由的构成形式，它不以骨格线为限制，而是根据形态本身的大小、疏密、虚实、显隐及形状、色彩、肌理等对比因素而得以构成。

任何基本形态只要处于相异的状况都可以发生对比，如粗细、长短、大小、黑白、软硬、曲直、规则与不规则、收缩与扩张等。任何相反或相异的形状都可以形成对比。

3.7.2 对比构成的形式

（1）大小对比

大小对比是指整幅构图中的大小排列上的对比关系，大小比较容易表现出画面的主次关系。在设计中，比较主要的内容和比较突出的形象一般处理得较大些，并与较小的形象部分形成强烈对比，更加能够突出重点（图3-26）。

（2）方向对比

在基本形有方向性的情况下，如大部分基本形的方向相似或相同，而少数基本形方向不同或相异，就会形成方向排列上的对比（图3-27）。凡是带有方向性的形象，都必须处理好其方向关系。

图3-26 大小对比

图3-27 方向对比

（3）空间对比

虚空间与实空间的对比，就是底与图的空间对比（图3-28）。

当图少底多时，底包围图；而当图多底少时，图包围底，当图底面积相等时，虚形和实形同时突出，感觉上一会儿看到实形，一会儿看到虚形。

（4）位置对比

基本形在画面内排列时，空间不要太对称，应该注意上下、左右空间的均衡，在不对称中求得平衡，从中可以得出多种疏密对比（图3-29）。

图3-28 空间对比

图3-29 位置对比

（5）聚散对比

在平面构成设计中，与空间对比密切相关的就是聚散对比。所谓聚散对比，就是密集的图形与松散的空间所形成的对比关系（图3-30）。这是作品必须处理好的一个重要问题。在画面构图中，设计者需要善于安排好形象间的疏密关系。处理这种关系，应考虑四个方面的问题：

① 要有主要的密集点和次要的密集点。

② 密集点可以是以点为中心的密集，也可以是以线为中心的密集；要处理好密集构成的外形，既能使人感到完整，又要使密集图形互有穿插和变化。

③ 要使主要密集点与次要密集点之间产生一定的联系，使各个形象之间有一定的呼应。

④ 密集形象的运动发展趋势要形成一定的节奏感和韵律感。

在平面设计中如果缺少对比因素，在形式上常会令人感到平淡乏味。而对比的应用会使画面在统一中表现差别，把物质映衬得更鲜明、突出和醒目。

(a)　　　　　　　　　　　　　　　　(b)

图3-30　聚散对比

3.8　密集

3.8.1　基本概念

密集在设计中是一种常用的组织图面的手法，基本形在整个构图中可自由散布，有疏有密。最疏或最密的地方常常成为整个设计的视觉焦点，在图面中造成一种视觉上的张力。

3.8.2 密集构成的基本形式

（1）点的密集　在设计中将一个概念性的点放于构图上的某一点，基本形在组织排列上都趋向于这个点密集，越接近此点越密，反之则疏（图3-31）。

（2）线的密集　在构图中有一条概念性的线，基本形向此线密集，在线的位置上密集度最大，离线越远则基本形越疏（图3-32）。

图3-31　点的密集

图3-32　线的密集

（3）自由密集　在构图中，基本形的组织没有点或线的密集约束，完全是自由散布，没有规律，基本形的疏密变化比较微妙（图3-33）。

（4）拥挤与疏离　拥挤是过度密集，所有基本形在整个构图中是一种拥挤状态，占满了全部空间，没有疏的地方。疏离与密集相反，整个构图中基本形彼此疏远，散布在各个角落，散布可以是均匀的，也可以是不均匀的（图3-34）。需要注意的是，在密集效果处理中，基本形的面积要细小，数量要多，以便有

图3-33　自由密集

图3-34　拥挤与疏离

密集的效果。基本形的形状可以是相同或近似的，在大小和方向上可有一些变化。在密集的构成中，重要的是基本形的密集组织，一定要有张力和动感的趋势，不能组织涣散。

● 思考题

1. 什么是重复构成？重复构成的形式有哪几种？
2. 简述重复构成的基本特征。
3. 什么是近似构成？它的构成形式是怎样的？
4. 近似构成与重复构成的相似与区别各是什么？
5. 什么是渐变构成？它的构成形式有哪些？
6. 什么是发射构成？它的构成形式是怎样的？
7. 渐变构成与发射构成的相似与区别各有哪些？
8. 挑选运用渐变构成或者发射构成的优秀设计个案，并进行分析。

● 作业练习

重复、渐变、发射　尺寸：20cm×20cm

1. 首先构思。要求构思新颖、独特，有创意。将构思用草图迅速地表现出来，可以多做几个。
2. 从草图中选择最满意的进行细化，放大成正稿，铅笔表现。
3. 正稿完成后让老师检查，有问题修改，通过后开始着色，按照从上到下、从左到右的顺序上色，保持画面的干净整洁。

设计构成与应用

4

平面构成形式美法则

了解平面构成中的形式美法则，掌握美的形式规律并指导艺术实践。

掌握利用形式美法则进行平面构成设计，给人以画面的和谐、美的享受。

形式美法则指构成事物的物质材料的自然属性（色彩、形状、线条、声音等）及其组合规律（如整齐一律、节奏与韵律等）所呈现出来的审美特性。

形式美法则是人类在创造美的形式、美的过程中对美的形式规律的经验总结和抽象概括。

4.1 统一与变化

4.1.1 统一与变化的概念

变化与统一又称多样统一，是形式美的基本规律。任何物体形态总是由点、线、面、三维虚实空间、颜色和质感等元素有机的组合而成为一个整体。变化是寻找各部分之间的差异、区别，统一是寻求它们之间的内在联系、共同点或共有特征。没有变化，则单调乏味和缺少生命力；没有统一，则会显得杂乱无章、缺乏和谐与秩序。统一和变化是美学法则中最能使画面丰富的因素。

二维码4.1

统一：由某种性质相同或相似的性质要素（如形象、线型、方向、色彩、肌理）为了某种目的而组合在一起形成某种一致性的规范形式，使其产生整体感。

变化：是相对统一而言，增加画面的对比因素，以使得画面活泼，增加视觉冲击力。对比要素有方向、大小、形态、位置、肌理、明暗等。

4.1.2 统一与变化的形式

在多种形象存在的画面里，为达到形态特征的统一可采取以下两种办法去实现。

图4-1 有秩序的渐变

（1）有秩序的渐变，可以达到统一的效果。例如从四边形逐渐过渡到圆形，或再往四边形演变等（图4-1）。有秩序的渐变能使画面增强相同特征的共同因素，从而起到画面统一的作用。

（2）增加重复形的呼应作用。在画面上的各种不同形象中，主要形象适当增加的重复形或类似形，并进行有秩序的分布及前后穿插、呼应，可达到统一的效果（图4-2）。

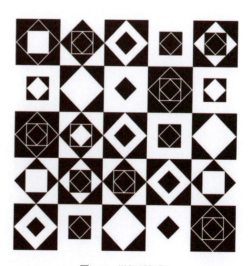

图4-2 增加重复形

4.2 对称与均衡

对称与均衡是形式法则两种对应的形式。

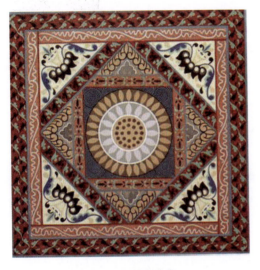

图4-3 对称与均衡

4.2.1 对称与均衡的概念

对称,指物体或图形在某种变换条件(例如绕直线的旋转、对于平面的反映等)下,其相同部分间有规律重复的现象,亦即在一定变换条件下的不变现象。在日常生活中和在艺术作品中,"对称"有更多的含义,常代表着某种平衡、比例和谐之意,而这又与优美、庄重联系在一起。

均衡:指布局上的等量不等形的平衡。有两种平衡形式,即对称平衡与不对称平衡。均衡与对称是互为联系的两个方面。对称能产生均衡感,而均衡又包括对称的因素在内(图4-3)。色、声、线的对称、均衡组合是形式美中比较常见的现象,然而也有以打破均衡,对称布局而显示其形式美的,但较为少见。这是从美学角度对均衡的理解。

4.2.2 影响对称与均衡的因素

在日常生活中,打破对称平衡的现象是很多的。这是由于事物在运动的过程中,时常处于不平衡状态。而人们要随时调整这种不平衡关系,由此,便出现了各式各样的不对称平衡。

任何一件艺术作品,不管其构图、色彩如何变化,都应该有一个视觉上的平衡。如果做不到这一点,便不是一件好的艺术作品。

平面构成中的视觉平衡包括重力和方向的意思,所谓重力、方向就是说构成中任何内容、任何形式都有重力和方向问题。重力、方向反过来又影响平衡,重力是由位置决定的,一幅设计作品,主题部分越是远离中心,其重力越大;重力还取决于大小,在其他因素都差不多的情况下,物体越大,其重力越大。还有色彩的因素,红色比蓝色重一些,明亮的色彩比灰暗的色彩重一些,规则的形状比不规则的形状重力大。垂直走向的形式其重力看上去比水平方向的重力大;透视对重力有影响,透视越远重力越小;集中比分散的重力大。

方向是由运动暗示出来的,方向同重力一样也影响平衡,因为方向同重力一样也受位置的影响,如椭圆形就同时具有延长径方向的两个运动力。任何几何形体都有一个向心力,当其外形是规则的几何形体时,无论其形体内部的形式如何,它给人的感觉都是平衡的。

任何一件具体的艺术作品的画面整体平衡,都是通过上面所列举的各种力的相互支持和相互抵消而构成的。

4.2.3 对称与均衡的基本形式

对称与均衡具有较强的秩序感，如果仅拘泥于上下、左右或辐射等几种对称形式，便会产生单调乏味的感觉。设计时要在几种基本形式的基础上，灵活地加以应用，以收到理想的效果。对称与均衡的基本形式有五种，即反射、移动、回转、扩大与缩小等。

（1）反射　反射是相同形象在左右或上下位置上的对应排列（图4-4）。它是对称与均衡最基本的表现形式。

（2）移动　移动是在总体保持平衡的条件下，局部变动位置（图4-5）。移动位置要适度，要注意其平衡关系。

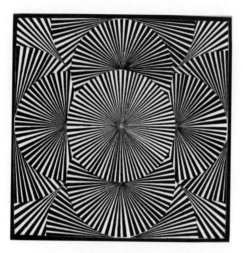

图4-4　反射

图4-5　移动

（3）回转　回转是在反射或移动的基础上，将基本形进行一定角度的移动，增强形象的变化，这种构成形式主要表现为垂直与倾斜或水平的对比（图4-6）。但在总体效果上，必须达到平衡。

（4）扩大与缩小　扩大与缩小是通过扩大与缩小其基本形，形成大与小的对比变化，使其形象既有变化，又能达到视觉上的平衡（图4-7）。

图4-6　回转

图4-7　扩大与缩小

以上四种基本形式，既可以单独运用，也可以综合运用，这样做可得到更加丰富的图形。天平和杆秤是物理上的平衡，而平面构成中的平衡是知觉平衡（视觉平衡）。

4.3 调和与对比

4.3.1 调和与对比的概念

调和意为"通合"。在希腊它似乎是美的形式原理的核心。由于调和是对称、平衡、比例、韵律、动势等的基础，所以调和的秩序是多样的统一，是统一的秩序。即在美的形式原理上，调和与统一是作为类似概念使用的。

调和，就是在差异中趋于"同"，各个组成部分的关系能够和谐一致，给人以视觉美感。达到调和的最基本条件是在作品中必须有共同的因素存在。如一幅图形是用三角形、正方形、圆形、平行四边形等形象组成，其变化繁杂就不够调和。

4.3.2 调和与对比的形式

4.3.2.1 调和

调和不是自然发生的，是人为的、有意识的、合理的配合。调和与对比是互为相反的因素。

（1）同种元素的调和　如不同数量的大圆形与小圆形的有机组合容易得到统一（图4-8）。但易显得单调和平常。

（2）类似元素的调和　以字母为例，字母均为类似形包括形状、大小、多少的类似和方向、距离、速度的类似等。特点：既有形状的变化又有对比，并包括了较多的共同性，因此更加能创造出优美协调的画面效果（图4-9）。

（3）不同元素的调和　不同元素本身就有强烈的区别，再组合在一起就会产生强烈的对比、不调和的状况，因此必须要调整他们之间的关系和彼此间的联系，由对比向和谐转化，以达到调和与统一的目的（图4-10）。

图4-8　同元素调和

图4-9　类似元素调和

图4-10　不同元素调和

调和作用：在平衡的结构中，与纯调和型的静态平衡相比较，要制造点动感及动感平衡，就需要在画面中制造某些变化，"变化"有许多方法，在众多"变化"手法中，最能起效果的手法之一是对比。调和使人感到协调、融合，在变化中保持一致。

4.3.2.2 对比

所谓对比，是指两个以上有差别的形态放在一起比较所产生的效果。对比手法的最终目的是为了制造紧张感及具有相反性质的要素。具有相反性质的要素有形态、色彩、质感、大小、粗细、虚实和方向等。如果把这些有相反性质的要素结合起来，就产生了紧张感，如果把多样要素组合起来，造成的差异极大，紧张感越大，对比感越强。

因为造型要素是由点、线、面、形、色彩和质感等组成的，所以对比是对这些性质相同或不同的要素进行多样组合而言的。

（1）空间对比　空间对比主要从空间的疏密、大小、方向、曲直、明暗和冷暖等构成要素方面去进行处理（图4-11）。任何艺术作品都存在着空间对比。

（2）聚散对比　在平面构成中，与空间对比密切相关的是聚散对比，即密集的图形与松散的空间所形成的对比关系（图4-12）。

（3）大小对比　大小对比较容易表现出画面上的主次关系，这种对比方法比较容易处理，较能突出内容，使之形成对照。画面重复或类似呼应的作用能使画面布局表现出一种重复美，在整体上较为生动、活泼，其内容也较充实（图4-13）。

（4）动静对比　直线具有刚直、安静的感情特征，而曲线则具有优美、运动的特性，在一幅作品中，如果过多地运用曲线，会产生不安定的感觉。反之，如果垂直线或水平线过多，便会显示出呆板、停止的感觉。动静对比如图4-14所示。

（5）明暗对比　任何一件设计作品都具有明暗对比问题，以黑白人像照片为例，一张底片如果曝光时间过短，在显影时画面就会全部黑下来，人物面部的淡灰色或白色便会成为灰暗色，而头发的浓黑部分则由于显影时间不足，只能显出60%的程度，结果整幅照片一片灰暗，没有明暗对比，缺乏活力。明暗对比如图4-15所示。

图4-11　空间对比

图4-12　聚散对比

图4-13　大小对比

图4-14 动静对比

图4-15 明暗对比

（6）方向对比　凡是带有方向性的形象都必须处理好各造型要素之间的方向关系（图4-16）。

（7）质感对比　在配置质感组合时，对比不能太强，否则画面会显得繁杂；反之，整个画面会显得平淡无力（图4-17）。

图4-16 方向对比

图4-17 质感对比

4.3.3 调和与对比的要点

调和与对比相辅相成，过分的调和会平庸、单调；而过分的对比又会太强烈、刺激。调和与对比要相互呼应，默契配合，对比中有调和，调和中求对比。

（1）要统筹安排好画面，使画面中心安排在较适中的位置（如接近中央部位），画面的布局要充实、丰满，避免画面中心偏离在某个角落或整个画面布局平均。

（2）画面各部分要有主次并相互呼应和联系。

（3）各密集点本身也必须有疏密的变化。

（4）画面中要有点、线、面的对比，要有一定比例的重点块和亮色块。

（5）形象本身要概括、简洁，避免过于烦琐。

4.4 韵律与节奏

4.4.1 韵律与节奏的概念

韵律，是在流动的运动中加以某种组织化和统一作用的活动而形成的。换言之，韵律即运动中的秩序。节奏，是一种与韵律结伴而行的有规律的突变，是以反复对应等形式把各种变化因素加以组织，构成前后连贯的有序整体。

在造型艺术中也有韵律与节奏，这是由于连续起伏地、重复地使用线、面、形、色彩和质感等表现出来的，虽然形象是静止的，但它随时间而移动，在其中有一种秩序。

节奏与韵律是有规律地组合与变化的，这在音乐领域中最能体会得到。节奏、韵律与时间的关系密切而形成韵律的美感。在日常生活中，节奏与韵律的例子比比皆是，如四季的变化、波浪的运动、植物的生长和星辰的运行等。

4.4.2 韵律与节奏的表现形式

韵律与节奏可由形的重复或反复产生，许多美丽的字体与造型都是重复形态。韵律与节奏还可由渐变产生，有规律的递增或递减，从大到小，从方到圆地变化，从形的平静开始，逐渐产生倾斜运动，再恢复到形的平静，这些都有力地促成造型的韵律美。

重复与渐变均可构成节奏，虚实、聚散、轻重、升降、刚柔、动静同样可产生节奏感。有规律的造型能够产生节奏，无规律的造型通过组合也能形成视觉上的秩序感，并引导视觉移动，成为自由的序列节奏形式。

渐变的形式很多，大致可分为数量的渐变、形态的渐变、方向的渐变、深浅的渐变、距离的渐变等（图4-18～图4-22）。

图4-18 数量的渐变

图4-19 形态的渐变

图4-20 方向的渐变

图4-21 深浅的渐变

图4-22 距离的渐变

4.5 比例与分割

4.5.1 比例与分割的概念

比例,在有节奏的渐变中,其渐变的发展可按一定的比例进行,正确的比例关系在视觉习惯上感到舒适,也会起到平衡、稳定的作用。在建筑设计上非常重视视觉上的比例关系。造型上的比例是量的比率(长度、面积等),例如,一个矩形,其长宽的比例便是该矩形的比例。其比例数字越大,意味着矩形越加细长,如果比率近乎"1"的话,此矩形比较接近正方形。

分割是造型中最基本的造型行为之一,是指把一个整体或有联系的事物强行分开。在平面构成中,把整体分成部分,叫分割。在日常生活中这种现象随时可见,如房屋的吊顶、地板都构成了分割。

4.5.2 分割的分类

下面介绍几种常用的分割方法。

4.5.2.1 等形分割

要求形状完全一样,分割后再把分隔界线加以取舍,会有良好的效果(图4-23、图4-24)。

图 4-23　等形分割

图 4-24　等形分割网页设计

4.5.2.2　自由分割

自由分割是不规则的，将画面自由分割的方法，它不同于数学规则分割产生的整齐效果，但它的随意性分割，给人活泼不受约束的感觉（图 4-25）。自由分割的方式没有数列分割严谨规律，有较大的自由度，画面显得既生动，又不失秩序。因此，它是版面设计的基础和原则。自由分割并不是不要章法规矩，想怎么就怎么，而是更讲究分割的方向，更强调分割面积的大小比例、相互错落、纵横交替等，特别注重对版面的整体节奏感的把握（图 4-26）。

图 4-25　自由分割

图 4-26　自由分割封面设计

4.5.2.3　比例与数列

利用比例完成的构图通常具有秩序、明朗的特性，给人清新之感。分隔给予一定的法则，如黄金分割法、数列等。

（1）黄金比例　将一条线段分成两部分，使其中一部分与全长的比等于另一部分与这部分的比，其比例为 $a/b=(a+b)/a$，即 1∶1.618。这种比例分割称作黄金比（图4-27）。黄金比最合乎于美感要求（图4-28、图4-29）。

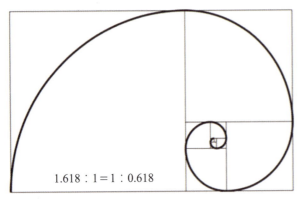

图4-27　黄金比例

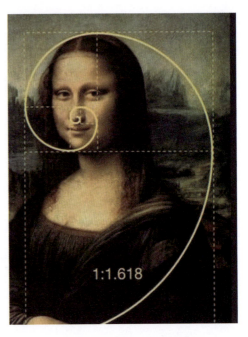

图4-28　蒙娜丽莎的微笑

黄金矩形是指矩形的短边和比边的比例为 $a∶b=b∶(a+b)$，其中 a 为矩形之短边，b 为矩形之长边。

图4-29　黄金比例海报

（2）等差数列　等差数列的一般形式为 a、$a+r$、$a+2r$、\cdots、$a+(n-1)r$（图4-30）。

图4-30　等差数列

（3）等比数列　等比数列的一般形式为 a, ar, ar^2, ar^3, \cdots, ar^{n-1}（图4-31）。

图4-31　等比数列

（4）调和数列　调和数列的一般形式为：1，$1/2$，$1/3$，$1/4$，\cdots，$1/n$（图4-32）。

图4-32　调和数列

4.6　平面构成在设计中的应用

4.6.1　平面构成在建筑设计中的应用

　　建筑的平面构成在建筑中多以比例、节奏和韵律的形式美感出现，以点、线、面作为基本设计语汇。位于山城重庆的钟书阁，从阅读长廊和儿童馆走出来就到了阅读厅，整个空间被"山形阶梯"层层环绕，整个天花

二维码4.2

板被镜面覆盖，倒映出一个亦真亦幻的镜像空间，拾步在阶梯上，时而登高、时而远眺，亦可以抬手间拿起一本好书，体会字里行间带给我们的思考（图4-33）。

图4-33 重庆钟书阁建筑

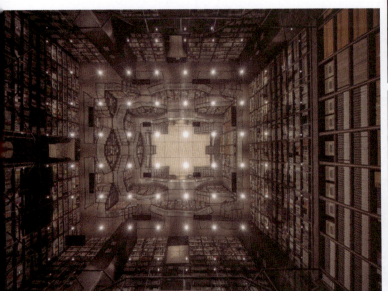

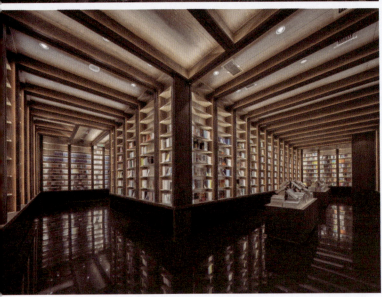

4.6.2 平面构成在室内设计中的应用

平面设计在室内设计中的应用除了点线面元素以外最主要是利用图形语言来组织，图形是世界性语言，以平面设计为视觉语言的案例数不胜数，如上海佘山世茂深坑洲际酒店室内设计，建造于原本为采石矿的深坑之上，为了将原始深坑的粗糙质感和周围自然环境相融合，酒店室内采取"矿·意美学"的理念进行设计，将原生粗犷的岩石崖壁与缥缈雅致的山水自然相结合，打造出专属于世茂深坑酒店的意境文化。设计利用圆形、线条、三角形等图形元素的重复来打造空间（图4-34）。

(a)

(b)

(c)

(d)

图4-34　上海佘山世茂深坑洲际酒店室内设计

4.6.3 平面构成在园林设计中的应用

园林中的点,如亭台楼榭在画面中的布局构成视觉焦点,突出设计主题,丰富景观内容;路径、溪流等线元素创建布局性设计,使园林呈现不同风格特点;铺装地面、树池、绿地等几何面、自由面模拟自然神韵,三者兼备营造浑然天成的园林景观。如图4-35~图4-38所示。

图4-35 苏州博物馆

图4-36 京都龙安寺枯山水

图4-37 金刚峰寺——石庭

图4-38 大德寺——瑞峰院独坐庭

思考题

1. 什么是统一与变化构成？
2. 简述调和与对比的关系。
3. 什么是韵律与节奏？它的构成形式是怎样的？
4. 什么是比例与分割？它的构成形式有哪些？
5. 挑选运用形式美法则进行构成的优秀设计个案，并进行分析。

作业练习

统一与变化、调和与对比、韵律与节奏、比例与分割　尺寸：20cm×20cm

1. 首先构思。要求构思新颖、独特，有创意。将构思用草图迅速地表现出来，可以多做几个。
2. 从草图中选择最满意的进行细化，放大成正稿，铅笔表现。
3. 正稿完成后让老师检查，有问题修改，通过后开始着色，按照从上到下、从左到右的顺序上色，保持画面的干净整洁。

设计构成与应用

5

色彩构成
设计元素

学习目标

了解色彩构成的三要素：色相、明度、纯度；掌握色彩对比及色彩调和的用法，了解色彩心理学相关知识。

学习重点

通过本章的学习，理解色彩构成三要素与设计要点。能了解并区分构成和色彩构成这两个不同的概念，并对色彩构成的发展史和平面构成对造型艺术的意义有清楚的认识。

5.1 色彩构成的概念

5.1.1 色彩构成的基本概念

色彩的概念在很久的原始社会就已经产生，当时的壁画、彩陶等记载了人们从事农耕、渔业、祭祀等生活场景，充分显示了人们对于色彩的浓厚兴趣，同时也创造出了古朴、典雅、神秘的绘画杰作。现代色彩学是一门综合性的学科，包含了物理光学、生理视觉、心理学、社会学和美学等多个学科。

色彩构成就是色彩的相互作用，是从人们对色彩的感知和心理效果出发，用科学分析的方法，把复杂的色彩还原成基本的要素，利用色彩在空间、量和质的可变换性，按照一定的规律去组合构成之间的相互关系，再创造出新的色彩效果的过程。色彩构成是一个比较系统和完整的认识色彩理论，掌握色彩形式法则的艺术设计的基础课程。色彩构成是艺术设计的理论基础之一，它与平面构成和立体构成有着不可分割的关系。色彩不能脱离面积、空间、位置、机理等独立存在。

5.1.2 色彩的基本属性

色彩的产生是光对人的视觉和大脑产生作用的结果，是一种视知觉，由此看来，需要经过光—眼—神经的过程才能见到色彩。

5.1.2.1 光谱

把太阳光从一小缝引进暗室，通过三棱镜折射后，在银幕上显现出一条美丽的色彩，从红开始依次为橙、黄、绿、青、蓝、紫，这种现象称作光的分解或光谱。

5.1.2.2 物体色

物体本身不会发光，物体色是光源色经物体的吸收、反射，反映到视觉中的光色感觉。本身不发光的色彩统称为物体色。

由于所投照的光源色不同（即使投照的光源色相同），也因各种物体其本身特性不同，表面质感不同，对光的吸收与反射不同，所处的周围环境不同，则形成的物体色也各不相同。

（1）平行反射　平行反射又称镜面反射，就是将投照来的光线原样、规则、平行地反射出去。

（2）扩散反射　当投照来的光线，被物体部分地选择吸收，并不规则地反射出去，即扩散反射。扩散反射形成的色彩为：不透明色，即物体的表色；半透明色，即半透明物体的体色；透明物体的色彩，即物体所透过的色彩。透明色和不透明色是依照色光透过物体的相对层次而表现出的结果。我们所说的物体色就是这类现象的统称。上面所说的平行反射与扩散反射，是指光线在物体表面的活动情况。那么物体为什

么各有各的颜色呢？物体之所以呈现出不同的色彩是物体对光线的选择吸收或选择反射的结果。所说的选择吸收，就是物体把与本体不相同的色光吸收，把与本体相同的色光反射出去（平行反射或扩散反射）。反射出的色光刺激我们的眼睛，我们所感觉到的色彩就是该物体的物体色。

5.1.2.3 光源色与物体色的关系

从上面的关系看出，构成物体的色彩，一是物体本身的固有特性，二是光源的性质即光源的色彩。物体的色彩来源于光源的色彩和物体对光的吸收和反射能力。

5.2 色彩三要素

二维码5.1

许许多多的色彩大致可分为黑、白、灰那样没有纯度的色和红、橙、黄、绿、青、蓝、紫等有纯度的色。没有纯度的色叫作无彩色系，有纯度的色叫作有彩色系。

任何一种色彩（除无彩色只有明度的特性外）都有明度、色相和纯度三个方面的性质，即任何一种色彩都有它特定的明度、色相和纯度。所以明度、色相和纯度称为色彩的三要素。

5.2.1 明度

明度指色彩的明暗程度。对光源色来说可以称为光度。对物体色来说除了称明度之外还可称亮度、深浅程度等。明度是全部色彩都具有的属性，任何色彩都可以还原为明度关系来思考，明度关系可以说是搭配色彩的基础。有彩色的明度是根据无彩色黑、白、灰的明度等级标准而定的。黑、白、灰之间可构成明度序列。任何一个有彩色加白或加黑都可构成该色以明度为主的序列。

（1）明度的第一层内容　是指颜色本身的明度。在约翰内斯·伊顿所设计的12色相环中，黄颜色的明度最高，而紫颜色明度最低，其他各色基本上是处于灰与深灰之间，属中间明度（图5-1）。

（2）明度的第二层内容　同一色相的颜色也具有不同的明度，如红颜色中深红、大红等有不同的明度值（图5-2）。

（3）明度的第三层内容　颜色由于光照的强弱变化而产生的不同明暗变化（图5-3）。

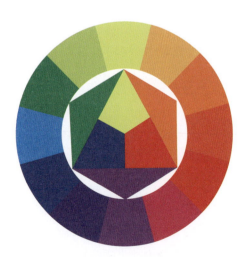

图5-1　12色相环

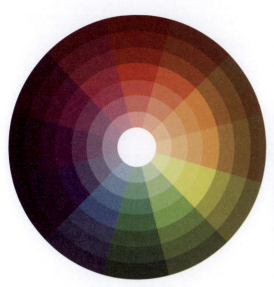

图5-2 色彩明度（一）

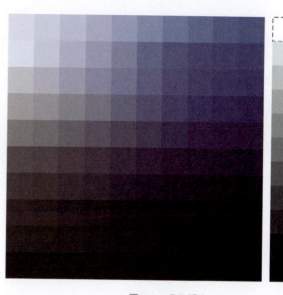

图5-3 色彩明度（二）

红、橙、黄、绿、青、蓝、紫各纯色按明度关系排列起来可构成色相的明度秩序。

由于色彩中加入的白色增多，对光的反射度提高，色彩的明度随之提高；而加入的黑色增多，对光的反射度降低，色彩的明度随之降低（图5-4）。

需要指出的是，一个颜色的明度高，不一定纯度就高，如图5-5所示。

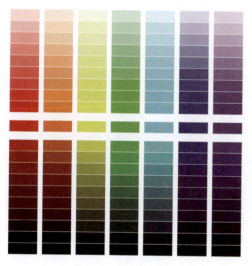

图5-4 色彩明度（三）

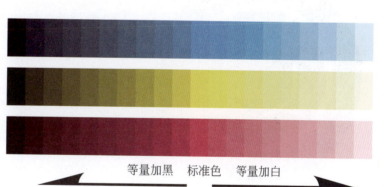

等量加黑　标准色　等量加白

图5-5 色彩明度（四）

色彩的明度是色彩对比的基础，是色彩的骨格。画面的层次、体态、空间关系往往通过色彩的明度来实现。色彩的明度对比对视觉的刺激强度是最强的，据日本大智浩估计，明度对比的强度大概是纯度对比的3倍。

5.2.2 色相

色相指色彩的相貌，是一种颜色区别于另一种颜色的最鲜明的特征。例如白光通过三棱镜分解出红、橙、黄、绿、青、蓝、紫等色，而红、橙、黄、绿、青、蓝、紫等色就称为色相（图5-6）。

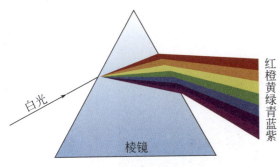

图5-6 色彩属性

将可视光谱的两端封闭起来，就形成色相环，它是解释色彩关系最简单易懂的形式。伊顿色相环显示从红、黄、蓝三种基本色相混合后得到的12种色相。

为了让使用的人能清楚地看出色彩平衡关系和调和以后的结果，根据前面所提及的太阳光谱中的色彩构成了色相环，见图5-7。

常用的12色相环是由原色、间色和复色组合而成。色相环中的三原色是红、黄、蓝，彼此势均力敌，在环中形成一个等边三角形。间色是橙、紫、绿处在三原色之间，形成另一个等边三角形。红橙、黄橙、黄绿、蓝绿、蓝紫和红紫六色为复色。复色由原色和间色混合而成。

色相环按颜色细分的程度不同，可分为12色相环、24色相环（图5-8）、36色相环、48色相环等。

通常，色相环上彼此相邻的色相称为类似色，使用类似色是协调画面的重要手段。色相环上彼此相对的一对色互为补色，称为互补色或补色。在颜料、染料等色料中，有几组明显的互补色：黄色与紫色、红色与绿色、蓝色与橙色。伊顿色相环中任何一对互补色包含完整的红色、蓝色、黄色三原色。而色相中混入白色或黑色无色彩系而合成的颜色称为同系色。

从光色学的角度来看，色相是由光波的长短决定的，只要色彩的波长相同，色相就相同，光波的长短产生了色相的差别。

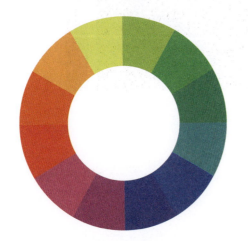

图5-7 约翰内斯·伊顿12色相环

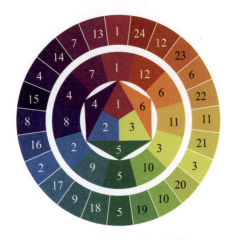

图5-8 奥斯特瓦尔德24色相环

5.2.3 纯度

色彩的纯度是指色彩的纯净程度，又称饱和度，它表示颜色中所含有色成分的比例。含有色彩成分的比例越大，则色彩的纯度越高，含有色成分的比例越小，则色彩的纯度也越低，光谱中红、橙、黄、绿、蓝、紫等色光都是纯度最高的色光。颜料中的红色是纯度最高的色相，其次是橙、黄、紫和蓝，绿色在颜料中是纯度最低的色相。

在同一色相中，加入的其他色彩越多，纯度越低；色彩之间混合的次数越多，纯度越低。在色彩中分别添加白色和黑色都可以降低色彩的纯度，但前者明度增加，后者明度减弱。根据色相环的色彩排列，相邻色相混合，纯度基本不变，见图5-9。

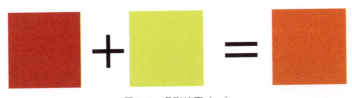

图5-9 色彩纯度（一）

对比色相混合，最易降低纯度，以致成为灰暗色彩。色彩的纯度变化，可以产生丰富的强弱不同的色相，而且使色彩产生韵味与美感，见图5-10。

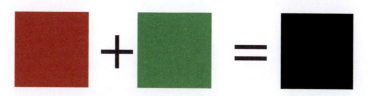

图5-10　色彩纯度（二）

纯度仅是对有彩色而言，黑、白、灰是无彩色，纯度等于零。换言之，无彩色没有纯度的概念，只有明度高低之说（图5-11）。对色彩而言，即便是细微的纯度变化，也会带来完全不同的视觉效果。

图5-11　色彩纯度［原色（绿）+灰］

当然，色彩的纯度变化并非只指纯色和灰色混合，有彩色和黑色、白色以及其他有彩色混合，都能引起纯度变化（图5-12）。混合的次数越多，纯度越低，不过也因为这样产生了很多漂亮的灰色，丰富了人们的色彩世界。但需要注意的是，色彩混合的过程中需要把握适度的原则，并非越纯越好，也不是越灰越好。

纯度在本质上的含义是：纯净的单色光。白色是无色度、无色相、无纯度的色彩。从颜色的混合上，三原色在调混前是很纯的颜色，而把三原色调混在一起，就成了无彩的浊黑色。

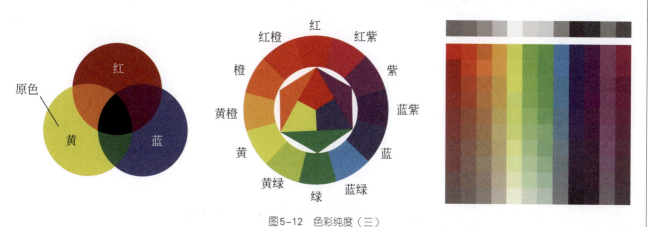

图5-12　色彩纯度（三）

5.2.4　明度、色相、纯度三要素的关系

任何色彩（色相）在纯度最高时都有特定的明度，如明度变了，纯度就会下降。高纯度的色相加白或加黑，可降低该色相的纯度，但同时也提高或降低该色相的明度。

高纯度的色相加与之不同明度的灰色，可降低该色相的纯度，同时使明度向该灰色的明度靠拢。高纯度的色相如果与同明度的灰色混合，可构成同色相、同明度、不同纯度的序列。

5.3 色彩心理感知

人们常常会感受到色彩对自己心理的影响,这些影响总在不知不觉中发生作用,左右人们的情绪。色彩的心理效应发生在不同层中,有些属直接的刺激,有些要通过间接的联想,更高层次的则涉及人的观念、信仰。因而产生色彩的具象联想、抽象联想和色彩的象征。

5.3.1 色彩的联想

视觉器官在接受外部色彩光刺激的同时,还会唤起大脑有关色彩记忆的痕迹,并自发地将眼前的色彩与过去的视觉经验联系到一起,经过分析、比较、想象、归纳和判断等活动,形成新的情感体验或新的思想观念,这一创造思维过程,即为"色彩的联想"(表5-1)。

表5-1 色彩的联想

色相	具体联想	抽象联想
红色	苹果、血、玫瑰、红旗……	热情、权利、革命、兴奋、性感……
橙色	橘子、霞光、枫叶、柿子……	活力、秋天、新鲜的、愉快的……
黄色	向日葵、稻子、金、柠檬……	希望、幸福、乐观、嫉妒、注意……
绿色	草、蔬菜、嫩叶、玉、树……	和平、年轻、儿童、希望、安全感……
蓝色	大海、蓝天、牛仔裤……	信用、诚信、理性、冷静、冷漠……
紫色	紫罗兰、薰衣草、葡萄、茄子……	贵族的、优雅的、神秘的、魔术……
白色	白鸽、大米、护士、天鹅……	和平、朴素、春节、空旷的……
黑色	黑夜、墨水、黑板、煤炭……	死亡、黑暗、恐怖的、死亡、现代……

(1)色彩具象联想

色彩具象联想,指由观看到的色彩想到客观存在某一直观性的具体事物颜色的色彩心理联想形式。

(2)色彩抽象联想

色彩抽象联想,指由观看的色彩直接想到某种富于哲理性或抽象性逻辑概念的色彩心理联想形式,如色彩与季节(图5-13)。

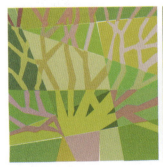

图5-13 色彩与季节

5.3.2　色彩象征

色彩的象征性主要指集团、阶层、民族所崇尚的色彩现象，是一种概括的、抽象的、哲理的特殊思维形式或艺术表达的方法（图5-14）。通俗地讲，由于不同的时代、地域、民族、历史、文化、宗教、阶层等背景中的人们，对色彩的想象、需求和信仰不同，于是赋予它的特定含义及专有表情也就各具意蕴。色彩的象征性既是历史积淀的特殊结晶，也是约定俗成的文化现象，所以，其在一定的文化环境内具有相对稳定的传承性质，并在社会行为中起到了标志与传播的双重功用。同时，又是生存在同一时空氛围中的人们共同遵循的色彩尺度。

图5-14　色彩象征

5.3.3　各色相的心理分析

（1）红色　红色的纯度高，注目性高，刺激作用大，人们称之为"火与血"的色彩，能增高血压，加速血液循环，对人的心理可产生巨大的鼓舞作用（图5-15）。

图5-15　红色

① 纯色。热情、活泼、引人注目，热闹、艳丽、令人疲劳，幸福、吉祥、革命、公正、喜气洋洋，同时也给人以恐怖的感觉。

② 纯色加白（明清色）。圆满、健康、温和、愉快、甜美、优美，同时也给人以幼稚、娇柔的感觉。

③ 纯色加黑（暗清色）。给人以枯萎、固执、孤僻、憔悴、烦恼、不安、独断的感觉。

④ 纯色加灰（浊色）。给人以烦闷、哀伤、忧郁、阴森、寂寞的感觉。

（2）橙色　橙色的刺激作用虽然没有红色大，但它的视认性和注目性也很高，既有红色的热情又有黄色光明、活泼的性格，是人们普遍喜爱的色彩（图5-16）。

① 纯色。火焰、光明、温暖、华丽、甜美、喜欢、兴奋、冲动、力量充沛，能引起人们的食欲，同时也给人以暴躁、嫉妒、疑惑、悲伤的感觉。

② 纯色加白（清明色）。给人以细嫩、温馨、暖和、柔润、细心、轻巧、慈祥的感觉。

③ 纯色加黑（暗清色）。给人以沉着、安定、茶香、古香古色、深情、老朽、悲观、拘谨的感觉。

④ 纯色加灰（油色）。给人以沙滩、故土、灰心的感觉。

（3）黄色　黄色是最为光亮的色彩，在有色彩的纯度中明度最高，给人光明、迅速、活泼、轻快的感觉。它的明度视度很高，注目性高，比较温和（图5-17）。

图5-16　橙色《草垛》局部图（梵高）

图5-17　黄色《向日葵》局部图（梵高）

① 纯色。明亮、快活、自信、希望、高贵、贵重、进取向上、德高望重、富于心计、警惕、注意、猜疑。

② 纯色加白（明清色）。给人以单薄、娇嫩、可爱、幼稚不高尚、无诚意等感觉。

③ 纯色加黑（暗清色）。给人以没希望、多变、贫穷、粗俗、神秘等感觉。

④ 纯色加灰（浊色）。给人以不健康、没精神、低贱、肮脏、陈旧等感觉。

思考题

1. 什么是色彩构成？
2. 简述色彩的三要素。
3. 简述色彩三要素的关系。
4. 色彩对人的心理主观感知有哪些作用，举例说明。

作业练习

24色相环一张　尺寸：20cm×20cm

1. 首先勾勒出24色相环的草图，要求按角度等分（需要用到圆规，量角器等工具），可以多准备几份空白草图。

2. 在草图中先填充三原色，再根据三原色调出间色，最后用原色和间色等调出复色。

3. 按照从原色可以推导到另一个原色的原则进行填充，按从上到下、从左到右的顺序上色，保持画面的干净整洁。

设计构成与应用

6

色彩对比构成

学习目标

了解色彩对比的概念、掌握色彩对比的常用方式,熟悉色彩对比的环境和用法。

学习重点

研究色彩对比之间的关系,了解高明度、中明度、低明度之间的对比,掌握色彩的对比构成。

色彩对比是指两种或两种以上的色彩放在一起时，相互影响后产生出不同的差别。在人们的视觉中，任何物体和颜色都不可能孤立地存在，它们都是从整体中显现出来的，而人们的感官也不可能单独地去感受某一种色，总是在大的整体中去感觉各个部分。只有通过对比才能认识色彩的特征及相互关系，故任何色彩都是在对比的状态下存在的，或者是在相对条件下存在的。

常见的色彩对比有：明度对比、色相对比、纯度对比、冷暖对比、面积对比等。

6.1 明度对比

二维码6.1

明度对比主要指由色彩明暗程度差别而形成的对比。在明度对比中，可以是同一种色相的明暗对比，也可以是多种色相的明暗对比。人眼对明度的对比最敏感，明度对比对视觉影响力也最大、最基本。

不同色彩间明度差的大小决定着明度对比的强弱。以黑、白、灰系列的九个明度阶梯为基本标准可进行明暗对比强弱的划分。

类似明度的配色是指配色中的色彩明度差异小于3个阶梯，明暗差小、距离短、对比高，称为短调。该配色比同明度配色更富于变化，同时3个阶梯差以内

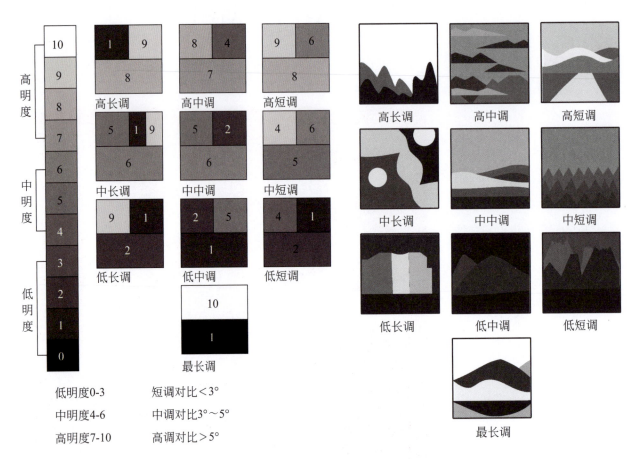

图6-1 明度对比详细介绍

的明度变化保证了视觉效果的稳定性。

靠近白的四级（7、8、9、10）称高调色，靠近黑的四级（0、1、2、3）称低调色，中间3级（4、5、6）称中调色。色彩间明度差别的大小决定着明度对比的强弱。凡是色彩的明度差在3个级数差以内的对比为明度弱对比，由于这种对比的关系在明度阶段轴上的距离较近，所以又称短调对比；5个级数差以外的对比称明度强对比，由于这种对比关系在明度轴上距离比较远，又称长调对比；3个级数差之内的为明度的中对比，又称中调对比（如图6-1所示）。

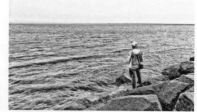

图6-2　高短调

6.1.1　短调

低差明度的配色是指配色中的色彩明度差异小于3个阶梯差之间。色彩间较低的明度差使该明度的配色能够形成低明度差别，色调统一，构成一定的和谐统一感。

（1）高短调　高短调给人优雅、恬淡、柔和、高贵、软弱、朦胧的感觉（图6-2）。与此同时，由于高短调明暗反差微弱，也容易使人感觉色彩贫乏、画面无力、没有注目性，所以采用高短调配色方案时，应同时注意利用色相之间的调和关系来增强画面效果。高短调在设计中常被作为女性色彩。

图6-3　中短调

（2）中短调　该调为中明度弱对比，画面犹如薄幕一般，感觉含蓄、朦胧、模糊，具有色彩平板化、清晰度差的特点（图6-3）。

（3）低短调　该调深暗而对比微弱，属于弱对比效果，给人沉闷、忧郁、神秘、低沉、有分量的感觉，画面常常显得迟钝、忧郁，甚至使人有种透不过气的感觉（图6-4）。

图6-4　低短调

6.1.2　中调

中差明度的配色是指配色中的色彩明度差异介于3到5个阶梯差之间。色彩间较大的明度差使该明度的配色能够形成强烈的明度差别，构成一定的空间感和视觉冲击力。

（1）高中调　该调明暗反差适中，感觉明亮、愉快、清晰、鲜明、安定（图6-5）。

图6-5　高中调

（2）中中调　该调属不强也不弱的中等对比色调，有丰富、饱满的感觉（图6-6）。

（3）低中调　该调深暗而对比适中，色彩感觉保守、厚重、朴实、有力，设计中常被认为是具有男性色彩的色调（图6-7）。

6.1.3 长调

对比明度配色是指配色中的色彩明度差异大于5个阶梯差。大差异的明度对比形成强烈的视觉冲击力，具体实施过程中要特别关注各明度色彩的面积分布，以达到整体效果协调。

这类配色方案明度差别大，强烈的明度差别使画面给人留下深刻的印象。交通标识、毒品或者危险区的色彩标识都采用这种配色方案。

（1）高长调　高长调如8∶9∶1等，其中8为浅基调色，面积应大；9为浅配合色，1为深对比色，面积应小。该调明暗反差大，感觉刺激、明快、积极、活泼、强烈，给人以明快、开朗、坚定的感觉。但是由于明暗度差大，易显单调，特别是选用有彩色的低明度作为色阶1时，由于处在色阶9的色彩需要提高明度，所以纯度也相应降低，使色彩感觉贫乏，没有生气（图6-8）。

（2）中长调　该调以中明度色作基调，用浅色或深色进行对比，中长调强硬、稳重、坚实，给人以强健的男性色彩印象（图6-9）。

（3）低长调　该调深暗而对比强烈，在深沉的色调中有极少的亮色，使画面有极强的视觉冲击力，色彩感觉雄伟、厚重、深沉、强烈、突破（图6-10）。

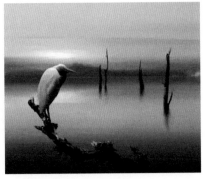

图6-6　中中调

图6-7　低中调

图6-8　高长调

图6-9　中长调

图6-10　低长调

（4）最长调　另外，还有一种最强对比的1∶10最长调，感觉强烈、单纯、生硬、锐利、炫目等（图6-11）。

以上这10种明度调子是明度对比中最基本的调子，在实际运用中，有时也会出现一些更细的对比关系。比如高长调配色中不单有亮色、暗色，还会出现少量的灰层次，这时也可称它为高中长调，但是画面总体还是由高调的强对比来控制的。

明度对比不仅指无彩色系的黑、白、灰，它更多的存在于有彩色系中。在光谱色中，黄最亮，紫最暗，橙、绿、红、蓝处于中间。在一个高调画面中如想选用紫色，那只能将它加入大量的白，使明度提高；反之，若要将黄色变为低明度色彩，则要加入黑或者其他深色。值得注意的是，在改变这些原色的同时，它们原有的色性也改变了，深沉而神秘的紫色加入白色后，变成了柔和、雅致、富有女性特质的淡紫色；鲜亮的黄色加入黑色，变成了深暗的绿色。由此，明度对色彩的影响可见一斑。当然，在保持明度调子和谐的同时，还需要特别关注色彩的纯度和色相倾向。

总的来说，可以这样概括：
- 明亮的通常使人感到欢快——高调
- 阴暗的通常使人感到压抑——低调
- 灿烂的通常使人感到朝气——高调
- 昏暗的通常使人感到迟暮——低调

由于明度对比程度的不同，这些调子的视觉作用和感情影响各有特点，一般为：

① 高明度基调使人联想到的是晴空、清晨、朝霞、昙花、溪流、女人用的化妆品等。这种明亮的色调给人的感觉是轻快、柔软、明朗、娇媚、纯洁。但如应用不当会使人感觉疲劳、冷淡、柔弱、病态。

② 中明度基调给人以朴素、稳静、老成、庄重、刻苦、平凡的感觉。如运用不好也可能造成呆板、贫穷、无聊的感觉。

③ 低明度对比基调给人的感觉是沉重、浑厚、强硬、刚毅、神秘，也可构成黑暗、阴险、哀伤等色调。

在色彩的应用上应根据表现内容的需要，正确把握每个色的明暗度及其明度对比，恰如其分，才能取得理想的效果。

明度对比学生作业如图6-12所示。

图6-11　最长调

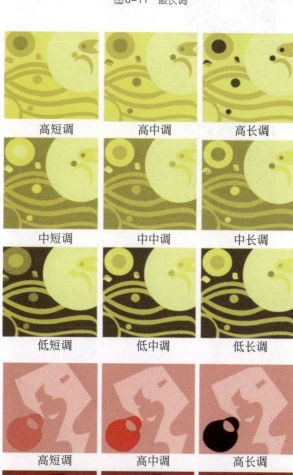

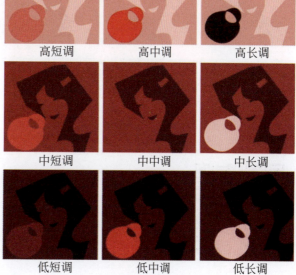

图6-12　明度对比学生作业

6.2 色相对比

二维码6.2

色相对比是色彩对比中最简单的一种，因为它是由未经掺和的色彩以最强烈的明亮度来表现。也就是说，色彩之间的色相越不相同，色相差别越大，或者说色相对比越大，越容易辨识。以24色环为例，取一基色则可以把色相对比分为五种程度的对比：同类色、类似色、邻近色、对比色、互补色。

6.2.1 同类色相对比

色相之间在色相环上的距离角度在15°以内的对比称为同类色相对比（图6-13），色相之间的差别很小或基本相同，只能构成明度及纯度方面的差别，是最弱的色相对比。

二维码6.3

6.2.2 类似色相对比

色相之间的距离角度在30°以内的对比为类似色相对比（图6-14），是色相的弱对比。类似色相对比的色相感，因色相之间含有共同的因素，而比同一色相对比要明显、丰富、活泼，既显得统一、和谐、雅致，又略显变化，使之耐看。

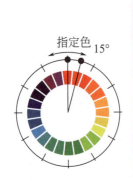 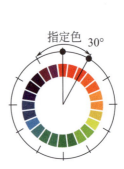

图6-13 同类色相对比　　　　　　　　　　图6-14 类似色相对比

二维码6.4

6.2.3 对比色相对比

色相之间的距离角度在120°左右的对比为对比色相对比，是色相的强对比。对比色相的色相感要比类似色相对比鲜明、明确、饱满、丰富、强烈。对比效果鲜明、强烈，能使人兴奋、激动，不易单调，但处理得不好容易杂乱。对比色相之间，如与明度、纯度相配合，可构成许多审美价值很高的以色相对比为主的色调（图6-15）。

6.2.4 互补色相对比

色相之间的距离角度为180°左右的对比为互补色相对比。补色对比是指色环上处于180°相对位置的补色对之间的对比。互补色相的色相感比对比色相效果更强烈、更丰富、更完美、更有刺激性，是最强的色相对比（图6-16）。但如运用不当，特别是高纯度的互补色相，会产生过分刺激、不含蓄、不雅致之感。

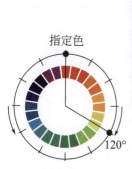

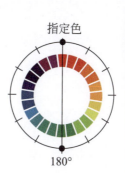

图6-15　对比色相对比　　　　　　　　　　图6-16　互补色相对比

色相对比案例如图6-17所示。

同类色对比（弱）　　类似色对比（中）　　对比色对比（强）　　补色对比（最强）

同类色关系　　　　　邻近色关系　　　　　对比色关系　　　　　互补色关系

图6-17　色相对比案例

6.3　纯度对比

把不同纯度的色彩相互搭配，根据纯度之间的差别，可形成不同纯度的对比关系，即纯度对比（图6-18）。

色彩间纯度差别的大小决定纯度对比的强弱。由于纯度对比的视觉作用低于明度对比的视觉作用，即3～4个阶段的纯度对比的清晰度，相当于一个明度阶段对比的清晰度。所以，如以12个纯度阶段划分的

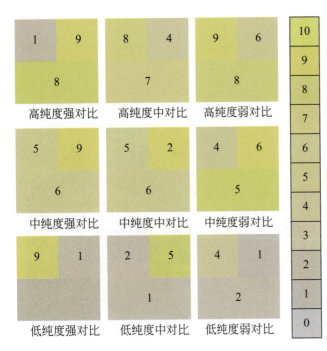

图6-18 纯度对比

话，相差8个阶段以上的为纯度的强对比，相差5个阶段以上8个阶段以下的为纯度的中等对比，相差4个阶段以内的为纯度的弱对比。

以高纯度色彩在画面面积占70%左右时，构成高纯度基调，即鲜调。以中纯度色彩在画面面积占70%左右时，构成中纯度基调，即中调。以低纯度色彩在画面面积占70%左右时，构成低纯度基调，即灰调。

（1）高纯度基调给人的感觉积极、强烈而冲动，有膨胀、外向、快乐、热闹、有生气、聪明、活泼的感觉，但如运用不当也会产生残暴、恐怖、疯狂、低俗、刺激等效果。

（2）中纯度基调给人的感觉是中庸、文雅、可靠。如在画面中加入5%左右面积的点缀色就可取得理想的效果。

（3）低纯度基调给人的感觉为平淡、消极、无力、陈旧，但也有自然、简朴、耐用、超俗、安静、无争、随和的感觉，若应用不当会引起脏、土气、悲观、伤神等感觉。如加入适当的点缀色，可使画面产生理想的效果，但点缀色的分量必须掌握好，因为低纯度色调的色相感太弱，容易被纯度高、明度高、对比强的色相对比及明度对比取代。

纯度对比越强，鲜色一方的色相感越鲜明，因而增强了配色的艳丽、生动、活泼及注目。纯度对比不足时，如鲜弱对比、中弱对比、灰弱对比，因纯度过于接近，而易使画面产生含混不清的毛病。

在应用色彩中，单纯的纯度对比很少出现，其主要表现为包括明度、色相对比在内的以纯度为主的对比，可构成极其丰富的色调。但是，凡以纯度对比为主构成色调，其最大特点就是含蓄、柔和、耐人寻味，凡过分生硬、刺激，过分的模糊、脏、灰、粉的配色，都应在纯度对比方面查找原因。纯度对比学生作业见图6-19。

以上明度对比、色相对比和纯度对比，为色彩三要素方面的对比，是最基本、最重要的色彩对比形式。但在配色实践中很少有单一的对比形式出现，往往是三种对比形式同时存在，根据设计要求，可有意强调或突出某一种对比。

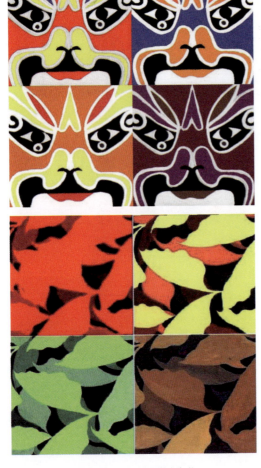

图6-19 纯度对比学生作业

6.4 冷暖对比

冷暖对比和色相、明度、纯度对比不同的是，它不是只具有纯粹视觉的物理特性。把对温度的感觉和视觉领域的色彩感觉对比似乎是不可思议的，但实验表明人对冷热的主观感觉与色彩有关，同样的室温下，紫色、蓝色、绿色使人体血液循环减慢而红色、橙色使其加速。冷暖对比见图6-20。

一种色彩可以和多种色彩形成冷暖对比，但是和它形成补色对比的却只有一种冷暖对比。

一般来说，暖色指黄、黄橙、红橙、红和红紫；冷色指黄绿、绿、蓝紫和紫色，红橙与黄绿是冷暖的两个极端，总是代表暖色和冷色。而在色环中，介于它们之间的色相既可以是冷色也可以是暖色，取决于它们和更暖还是更冷的色调做比较，它们的冷暖是相对的。

色环上的所有色相中红橙与黄绿的冷暖对比最强烈。冷暖对比是表现远近距离的常用手段，在风景画中，因为有空气介入，较远的景物看上去总是冷些。

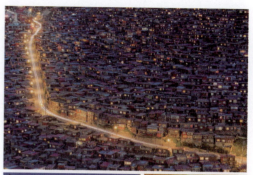

图6-20　冷暖对比

6.5 面积对比

面积对比是指各种色彩在画面构成图中所占面积比例的多少而引起的明度、色相、纯度、冷暖的对比。如果一个色相画面上所占面积越大，越容易形成以这个色为主的色调。当两个同形同面积的图形，涂以相同的颜色时，由于两图形的面积一样大，颜色相同，所以对比效果弱。当面积大小不等的两个图形，涂以相同的颜色时，则大小不同的两个图形对比强烈。

色彩总是通过一定的面积、形状、位置和肌理表现出来，它的视觉效果同色彩面积的大小、形的轮廓与方向、色彩的分布方式有着密切的关系。其中色彩面积的大小对色彩对比效果的影响力最大（图6-21）。

图6-21中1、4中面积较大的色彩对面积较小的色彩起到烘托或者融合的作用，对比效果偏弱；2、3中的两个色彩面积差异减小，对比相对强烈。

任何配色效果如果离开了相互间的色面积对比都将无法讨论，有时候对面积的考虑甚至比色彩的选用

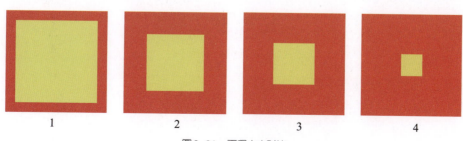

图6-21　面积大小对比

还显得重要。一般来说，明度、纯度高的色彩与明度、纯度低的色彩相比，形状明确的色彩与形状不够明确的色彩相比，要获得视觉平衡的效果，后者需要更大的面积。

不同的颜色，当双方面积在1∶1时，色彩的对比效果最强。当不同颜色的双方面积相差悬殊时，色彩的对比效果弱。当颜色相同时，双方面积1∶1时，对比效果最弱（图6-22）。当颜色相同双方面积悬殊时，对比效果强。可见面积与色彩在画面的对比中可互相弥补，相辅相成。

（1）同等面积　相同面积的色彩并置，对比效果相对强烈，色彩互相之间产生均衡感（图6-23）。

（2）差异面积　大面积的色彩稳定性较高，对其他色彩的错视影响大；小面积的色彩对其他色彩的错视影响小。对比双方色彩属性不变，增大面积的一方对视觉的刺激力量会加强（图6-24）。因此，大面积的色彩设计多选用高明度、低纯度、弱对比的色彩，给人带来和谐的舒适感。

图6-22　常用面积对比的比例关系

图6-23　同等面积对比

图6-24　差异面积对比

思考题

1. 色彩对比有哪些类型？
2. 简述明度对比的高调、中调和低调。
3. 高纯度、中纯度、低纯度对比的区别是什么？
4. 常用面积对比的比例有哪些？

作业练习

明度对比、对比色对比、纯度对比与面积对比　尺寸：20cm×20cm

1. 首先构思。要求构思新颖、独特，有创意。将构思用草图迅速地表现出来，可以多做几个。
2. 从草图中选择最满意的进行细化，放大成正稿，铅笔表现。
3. 正稿完成后让老师检查，有问题修改，通过后开始着色，按照从上到下、从左到右的顺序上色，保持画面的干净整洁。

设计构成与应用

7

色彩调和构成

了解色彩调和的概念,掌握色彩调和的常用方式,熟悉色彩调和的环境和用法。

研究色彩调和比之间的关系,掌握色彩的调和构成。

色彩调和是指两个或两个以上的色彩，有秩序、协调和谐地组织在一起，产生心情愉快、喜欢、满足等的色彩搭配。色彩调和的意义，一是使有明显差别的色彩为了构成和谐而统一的整体所必须经过的调整，将色彩进行调整和重组；二是使之通过色相、明度、纯度之间的组合关系能自由地组织构成符合和谐美感目的性的色彩关系。

色彩调和的基本原理：不协调的对比色彩，可以通过增强统一因素取得调和；过分统一的色彩，则要增强对比因素达到调和。

7.1 色彩共性调和构成

7.1.1 色相统调调和

色相统调调和就是在对比色各方中同时混入同一色相，使对比色的色相逐步靠拢，形成具有共同色素的调子（图7-1）。

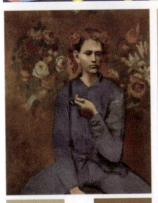 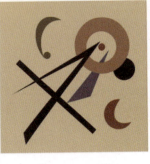

图7-1　色相调和

7.1.2　明度统调调和

　　明度统调调和就是调和明度之间的差异度，使其明度差异近似，在对比色各方中混入白色或黑色，明度都会提高或降低，绝大部分纯度会降低，色相虽然不变但个性被削弱，原来色彩间的过分刺激的对比也被削弱（图7-2）。

图7-2　明度调和

7.1.3　纯度统调调和

　　纯度统调调和就是调和纯度之间的差异度，使之纯度差异近似，在对比色各方混入同明度、不同量的灰色，使原来的各对比色在保持明度对比的情况下，纯度相互靠近（图7-3）。

图7-3　纯度调和

7.2 面积调和构成

图7-4　面积调和（一）

面积调和构成是通过对比色之间面积增大或缩小来调节色彩对比的强弱，并得到一种色、量的平衡与稳定的效果（图7-4、图7-5）。德国色彩学家歌德认为色彩是否和谐与对比双方成为一种相互烘托的有机整体时的面积与色彩的明度有关。他为纯色定下的明度数字比率如下：

黄：橙：红：紫：蓝：绿=9：8：6：3：4：6

每对互补色的明度平衡比例为：

黄：紫=9：3=3：1=（3/4）：（1/4）

橙：蓝=8：4=2：1=（2/3）：（1/3）

红：绿=6：6=1：1=（1/2）：（1/2）

每对互补色的和谐的面积比例如下：

黄：紫=（3/4）：（1/4）

橙：蓝=（2/3）：（1/3）

红：绿=（1/2）：（1/2）

同样可以得出原色和间色的和谐面积比例如下：

黄：橙：红：紫：蓝：绿=3：4：6：9：8：6

图7-5　面积调和（二）

7.3 秩序调和构成

秩序调和是对比强烈的色彩可采用等差、渐变等有秩序的、有规则的交替出现，使画面具有节奏感和韵律感，这种方法又叫色彩渐变。秩序调和构成包括：色相秩序构成、明度秩序构成、纯度秩序构成。

7.3.1 色相秩序构成

色相秩序构成是指按照光谱序列的构成，其构成形式有类似色相秩序构成、对比色相秩序构成、互补色相秩序构成、全色相秩序构成（图7-6）。

图7-6　色相秩序构成

7.3.2 明度秩序构成

明度秩序构成是指按照明度序列的构成。明度秩序构成最富有色彩的层次感，即将某种纯色分别混合白或黑制作15级以上明度差均匀的明度色标，然后按照明度高低秩序进行构成（图7-7）。

7.3.3 纯度秩序构成

纯度秩序构成是指按照纯度序列的构成。如将红色混合一个与红色明度相同的灰色，制作15级以上的纯度差均匀的纯度色标，然后按照纯度的强弱秩序进行构成（图7-8）。

图7-7　明度秩序构成　　　　　　　　　　　　　图7-8　纯度秩序构成

7.4 其他调和构成

7.4.1 三角配色

在色环中成等边三角形或等腰三角形的三个色相搭配在一起时，称为三角配色（图7-9），如图7-10蒙德里安的《红黄蓝》。

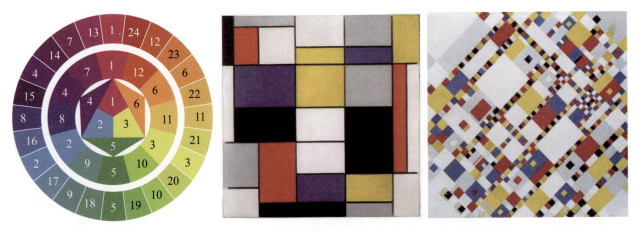

图7-9 三角配色　　　　　　图7-10 蒙德里安的《红黄蓝》

7.4.2 四角配色

四角配色，常见的有红、黄、蓝、绿及红、橙、黄、绿、蓝、紫等色彩组合（图7-11）。在中国传统民间艺术作品中，这样的配色很常见，如风筝、刺绣、剪纸、皮影、年画（图7-12）等。

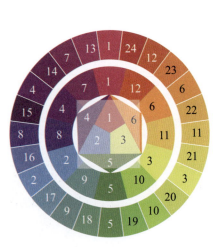

图7-11 四角配色　　　　　　图7-12 门神（年画）

7.5 色彩构成在设计中的应用

7.5.1 色彩构成在建筑设计中的应用

后现代建筑设计无不是运用了色彩构成中的色彩对比、调和作为建筑的基本语汇,在构成手法上,都具有色彩构成的造型原理。瑞典Tellus幼儿园设计概念来源于儿童游玩的沙坑,造型上与沙坑相得益彰,整个建筑呈现一种柔和的半包围,轮廓充满童趣,有着一种婉转流动的感觉。因为是幼儿园建筑,孩童对色彩的敏锐度很高,而红色、蓝色有着一定的性别指向,故采用三原色中的黄色(图7-13)。

二维码7.1

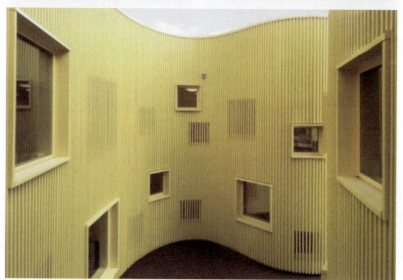

图7-13 瑞典Tellus幼儿园

美国加利福尼亚州棕榈泉瑟括洛酒店属于世界十大沙漠酒店之一，是世界上最多彩的沙漠酒店，反映了美国南部的精神（图7-14）。美国加州棕榈泉酒店其灵感来自20世纪60年代的流行艺术，囊括各种色相属性，色彩纯度高，以暖色调为主，利用色彩对比为沙漠增添一笔绚丽色彩。

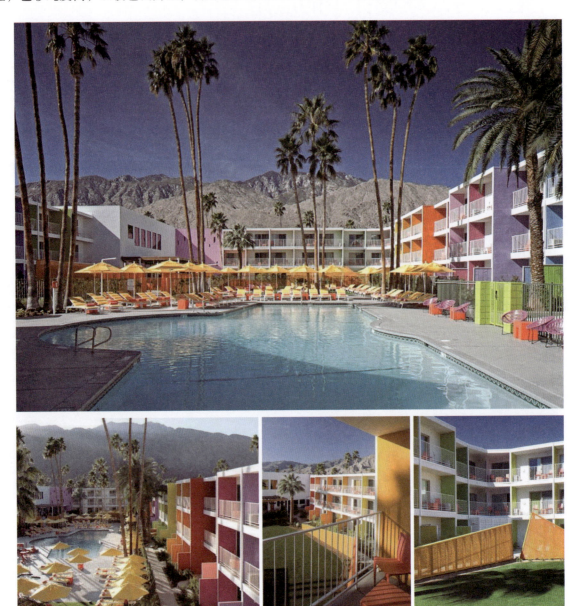

图7-14　美国棕榈泉瑟括洛酒店

7.5.2　色彩构成在室内设计中的应用

蒙德里安以红黄蓝的直线美为元素，利用色彩构成中的面积对比，三角配色，采用大小不等的红、黄、蓝创造出强烈的色彩对比稳定的平衡感（图7-15）。画面由长短不同的水平线和垂直线分割成大小不一的正方形和长方形，并以粗黑的交叉线将它们分开，在正方形周围用各种长方形穿插，那些原色以及黑、灰、白的对比、排列就像音符旋律中的变化。

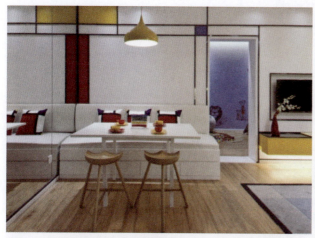
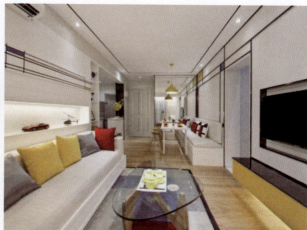

图7-15　蒙德里安"红黄蓝"主题家居

利用色彩构成中的色彩调和进行室内色彩设计，通过色相调和（图7-16）、明度调和（图7-17）和纯度调和（图7-18）来达到家居设计的统一美感。

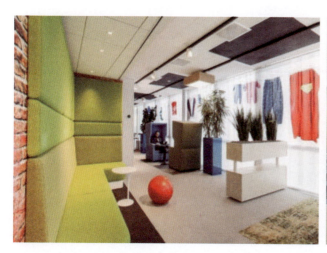

图7-16　色相调和室内设计　　　　　　　　　图7-17　明度调和室内设计

设计构成与应用

图7-18 纯度调和室内设计

思考题

1. 色彩调和有哪些类型？
2. 简述色彩共性调和的类型。
3. 课下思考色彩构成在设计中的应用并找出案例进行分析。

作业练习

色彩共性调和、面积调和、秩序调和　尺寸：20cm×20cm

1. 首先构思。要求构思新颖、独特，有创意。将构思用草图迅速地表现出来，可以多做几个。
2. 从草图中选择最满意的进行细化，放大成正稿，铅笔表现。
3. 正稿完成后让老师检查，有问题修改，通过后开始着色，按照从上到下、从左到右的顺序上色，保持画面的干净整洁。

设计构成与应用

8

立体构成

学习目标

了解立体构成的概念、特征、起源与学习立体构成的目的、意义和作用。掌握立体构成的要素和构成方法。区分立体、立体设计、立体构成的概念,熟悉立体构成的特征、起源、现状、趋势。

学习重点

清楚学习立体构成的目的和意义。通过本章的学习,理解立体构成的形态特征及点、线、面、体的构成方法和特征。能了解并掌握立体构成的量感和空间感,并对立体构成的发展史和立体构成对造型艺术的意义有清楚的认识。

8.1 立体构成概述

8.1.1 立体的概念

立体是面连续运动产生的轨迹，或是面连续叠加的效果。具有长、宽、厚度的特点，特征是占据空间。

8.1.2 立体设计的概念

当人们对立体进行主观上的改造时，会通过各种手段，比如变形、叠加、切割等形式，对物体的造型进行设计改造，使物体具有更加丰富的外形，给人的视觉带来一定的冲击力，更加吸引人的眼球。简单来说，立体设计就是指利用立体形态进行造型的设计形式。

在立体设计中，只有将物体给人带来的视觉效果以及人们产生的心理特征进行有效的联系，才能使物体呈现出更具有感染力和质感的效果。

8.1.3 立体构成的概念

立体构成是一门研究空间立体造型的学科，研究是进行立体设计的专业基础，通过立体构成的学习和训练去了解和掌握立体造型的构成方法，认识到立体设计中形式美规律，从而提高其设计能力和审美能力。

立体构成是现代设计领域中一门基础造型课，也是一门艺术创作设计课。作为研究形态创造与造型设计的独立学科，根据网络对立体构成专业的解释来看，立体构成是在三维造型设计中，对其重要的基础性设计问题进行研究的专业类学科，主要包括：点、线、面、立体、空间、运动的专业性研究，涉及了形态、色彩、材料、结构、思维方式等多种方面。

立体构成现在已经成为现代设计领域中一门基础的造型学科，它的原理和方法影响到了环境艺术设计、工业设计、服装设计、雕塑等多门艺术学科，涉及范围比较宽泛。

立体构成的本质是将材料以立体三维空间的形式进行造型的设计，试以情感的添加，为观察者带来实体感和触觉感的设计作品，使人留下更为深刻的印象。

8.1.4 立体构成的特征

立体构成主要追求的是真实感和空间感，深度上的变化、空间之内的流动、物体体积的质感、物体体积的量感和物质的本性。所以说在立体作品的设计中，作品不能过于脱离实际，同时在质感和量感的体现上必须要强烈，构成的元素与元素之间的空间关系必须具有流动感，这样才能使作品显得立体而流畅。

（1）在素材分拆方面不完全是模仿自然对象，而是将一个完整的对象分解为很多造型要素，然后按照一定原则，重新组合设计。

（2）在构成感觉方面立体构成是理性与感性的结合，并且以抽象理性构成为主。立体构成反映出一定的节奏，体现出一定的情绪，能给人们的感官带来一定的感受。

（3）在综合表现方面立体构成作为立体造型设计的基础学科，与机械工艺等技术有着密切的联系，它必须综合地考虑构成的多种因素，用相同的构成方法创造形态。

立体构成作品在造型、创意和视觉冲击力方面都具有较高的吸引力，能够很好地得到观察者的注意。

8.1.5 立体构成的起源

20世纪初，在印象派画家塞尚的方块风格和高更的原始主义神秘感召之下，一批艺术人士拉开了现代艺术的序幕。他们纷纷阐述自己的艺术观点，并强调个人内心世界联想，颠倒时序和空间，形成了一股现代意识潮流。其中最初的艺术流派是：原始主义、立体主义、未来主义、结构主义、达达主义和风格主义。

二维码8.1

（1）构成主义　前苏联"十月革命"以后，雕刻艺术家K.马里维奇和N.贾波、A.佩夫斯纳（Antoine Pecsner）两兄弟把未来主义与立体主义的机械艺术相结合，发展成为构成主义。其纲领为：谋求造型艺术成为纯时空的构成体，使雕刻、绘画均失其特性，用实体代替幻觉，构成既是雕刻、又是建筑的造型，建筑的形成必须反映出构筑手段。代表作品是1920年踏特林设计的第三国际纪念碑模型、1924年维斯宁兄弟设计的"列宁格勒真理报分社"方案、1925年梅尔尼柯夫（Konstantin Menikov）设计的巴黎国际现代装饰工业艺术博览会苏联馆。

（2）风格画派　德国的包豪斯设计学院早在1919年就已经建立（图8-1）。而创立初期就将立体构成这门学科设为自己的专业学科，专门研究将艺术与技术相结合，作用到立体构成的作品中去。

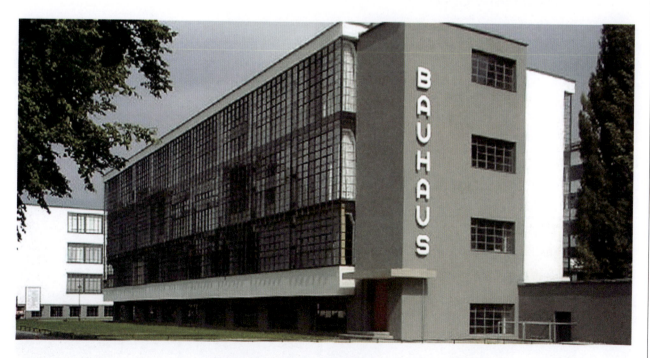

图8-1　包豪斯学院

包豪斯的许多成就都是通过立体构成来奠定的。

如约翰内斯·伊顿教授，他在教学中注重对材料、肌理和形态对比研究。他把表现大小、长短、薄

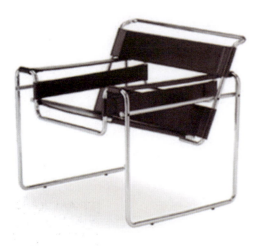

图8-2 马塞尔·布罗伊尔设计的椅子

厚、多少、曲直、高低、光滑与粗糙、坚硬与柔软和轻重等作为教学的内容。让学生对各种材料进行感觉和体验,了解各种材料的性能,然后发挥自己的想象力进行创造。

另外,阿尔巴斯教授首创以纸材进行艺术教学的方法,在不考虑任何附加条件的情况下,研究纸材的空间美感变化,从而奠定了立体构成的基础,使之成为世界设计学院至今必修的课程之一。

还有马塞尔·布罗伊尔教授,他充分发挥材料的性能,以钢管代替木材制造了一批椅子,影响并改变了20世纪整体设计理念(图8-2)。

8.1.6　立体构成的现状

立体构成从创始到现在已经接近百年的时间,现在的立体构成设计更加成熟,也具有设计感。

现代的设计除了将艺术与技术统一以外,还有将商业与艺术、思想与艺术融入立体构成之中,以更加夸张和更具表现力的形式展现作品。

8.1.7　立体构成的趋势

在大众思想越来越趋于多元化和个性化的当下,立体构成的发展趋势也会以这个形式发展下去,作品会烙印上浓重的个人色彩,在设计材料的使用上也会更加趋于多元化和大胆化。

如图8-3所示,同样是灯具的设计,它不同于传统意义上的灯,只有一个灯泡加灯盖这样的设计。看上去它比较复杂也更加具有个性化,让人们的生活空间也变得更加独特。这样一个独特的造型组合和多元化的元素构成,给人们带来了很不一样的视觉感受。

图8-3 立体构成

立体构成的发展趋势也体现在了设计的造型上，新的立体构成可能追求两个极端，一个极简，一个极繁。用这样具有鲜明的特点形式来表现作品。依旧是图8-3两张例图，左图可以看到整个状态比较简约，因为一个白色灯罩的设计，光线在漫反射时发出了灰光，给人一种温馨的感觉；右边灯具就比较复杂，反复的流线型纵横交错，但也不影响整体的美观设计，里面若干的灯泡固定在流线的金属棒上面，整体依旧呈现出具有艺术感、比较欧式的感觉。不管是极简还是极繁的构造，都展示出设计者极强的专业性和个性。

8.1.8　学习立体构成的意义

立体构成这一学科能够帮助设计者更好地掌握和利用立体的造型设计与空间安排，能为设计者的作品添加更多的艺术感和独特的思想，这是学习立体构成的意义。具体来说，立体构成的设计学习是设计教学中对基本素质和技术能力的训练。通过学习将学习者的手、脑、眼进行充分的协调与开发，让学习者能在工具、材料的选择、构成的形式、造型的安排、空间的布置上都有进一步的提升，培养学习者的观察力和想象力，并从中了解体会立体空间中形态美与规则美的重要规律。

8.1.9　学习立体构成的目的

培养关于造型、肌理的审美直观判断力；培养造型创造的逻辑体系；提高立体形态的表现能力；掌握各种思维方法和构成的组织方法、表达方法。

（1）立体构成的学习能让人们形成良好的思维习惯，培养观察力和立体感，提升想象力，在进行设计创造的时候，脑海里形成更具有真实感、创造性和立体感的画面。

（2）关于学习立体构成能够培养人的观察力，指的是通过立体构成的学习更好地理解现实社会中的立体事物存在的形式及设计理念。

在接触了立体构成这门学科之后，人们的脑海中会形成一个习惯性的思维模式，在看到美好事物的时候，会研究它的形态，刻意地感受一下身边事物的奇特构造和它的实用性。又或者在逛街或旅行的时候，看到奇特的建筑物时，想象到它独特的构造形式，加以细致的思索，同样有所收获，这样观察能力也就得到了开发和提高。

（3）立体构成的学习能够提高想象力。想象力的不断丰富能够提高人们在设计时的思维发散，形成更加具有创造性和新奇感的创造理念。例如移动优盘的设计。在传统概念中，简单的优盘就像金士顿一样是一个比较正规化的设计，但是创造无止境，优盘的外观也越来越多样化，它可以具有独特的外观造型，同时也可以具备一些实用性，比如像企鹅外形的优盘以及瓶子起子的设计，完全跳出了一个移动设备该有的框架，给人带来了莫大的情趣。

（4）立体构成的学习可以培养立体感觉。感觉是人的直观判断力，对于从事艺术设计的设计者来说，感觉的培养才是设计者设计作品的关键性因素，会直接关系到作品的优劣。立体构成的学习能培养人们对于立体的感觉，当自身对于事物有感觉了，就会设计出带有情感的作品，并通过作品向大众传递情感，引起大众的心理共鸣。立体感觉的培养也有利于设计者对于事物更好的把握，更有利于设计作品呈现出更加真实的一面，使作品在具有创意性和美观性的基础上，能够结合实际具有全新的概念。

8.2 立体构成的内容

8.2.1 形态的构成

无论是人工形态的物体还是自然形态的物体，它们的形态都是以点、线、面三种基本元素构成的，形态的构成可以以事实存在的物象为依据，也可以凭创意自行创作。简单理解就是所有物体都有各自的形态，而它的存在都是由基本的元素构造而成。在艺术上所谈论的形态不单指物体的外表，也包括形成物体外表状态其中比较复杂的内部构造。

8.2.2 形态的分类

形态大致可以分为两大类：自然形态和人工形态。由于构成形态的方式、元素、结构的不同，便产生了众多类型的形态样式，不管是人工特意塑造还是自然形成，都找不到一模一样的物体存在。

（1）人工形态　当人们有意识地将所需要的视觉构成元素进行组合和构成，这样的情况下所产生的物体形态被称为人工形态。只要是人为设计的，都被归为人工形态。

具象形态：依照客观物象的本来面貌构造的写实性的形态，它与实际形态相近，反映物象细节的真实性和典型性的本质面貌。

抽象形态：简单地说，抽象是从众多的事物中抽取出共同的、本质的特征，而舍弃其非本质的特征。抽象形态不是直接模仿原形，而是根据原形的概念及意义而创造的观念符号，使人无法直接明确原始的形象及意义。

（2）自然形态　自然形态是指各种可见、可触碰的形态，这种形态在自然法则下产生变化和组合，不随人的意志改变而改变，如高山、流水、瀑布、溪流等。自然形态的产生不会受到任何条件的限制，它的形成具有偶然性和灵活性。其中由自然能力创造出来的、具有一定弧度的变化的自然形态，还被称为自然曲面形态。

8.3 立体构成中的点元素

8.3.1 点的形态特征

点是形态中最基本的元素，具有聚焦感和空间感。点的形成与环境有着密切的关系，在立体构成中，点代表的是环境中人们的视线聚集的地方。在几何学上，点只代表位置，没有其他度量；在立体构成中，点不仅有方向、位置、形状以及其他度量。点在立体构成中，因其方向、位置、形状以及其他度量的不同

和变化，产生不同的效果。

如图8-4所示，由若干连续性的点构成的一条线，图中气球的位置发生了位移，引起了人们知觉的集中。在视觉上发生了位移的同时，也让人感觉到它在空间上的一个动态，所以产生了强烈的运动感。这样的状态能够增强空间的变化，给人带来强烈的空间感。

8.3.2 点的立体构成方法

点活泼多变，是构成一切形态的基本元素，具有强烈的视觉引导和聚集的作用，在造型中通常用来表现强调和节奏。通常点在立体构成中以单点、两点、多点的形式出现，而多点可以表现出更为复杂、空间层次感更丰富的立体构成。在这里提到的点不仅是立体构成中的某种元素，也可以作为视觉的某个中心点。

图8-4 点的形态特征

（1）点的规则构成　点的规则构成指的是将立体物中某一个元素按照一定的规则进行复制再运用，当这些点达到一定的数量时，便会产生复杂的视觉效果。

点的规则构成重在数量，数量越多给人的震撼就越大。如图8-5（a）中红灯笼装饰的街道，对红灯笼进行了有序的排列，形成了规则重复而又有延伸感的场景。呈现出了大小不同的空间变化。

现实中达到重复点构成的目的有很多，对于素材的取得，可以通过对某件元素的批量生产，或者将某种元素平均分成若干大小、形状、颜色相同的样子，进行对点的规则构成设计。

图8-5（b）中路灯以规则的连续的点构成，引导视觉移动，给人一种线化的感觉。注重对于点进行空间上的排列，这样的点可以不具备相同的大小、形状或者色彩，但构成的方式在排列上具有一定的流动性，能够让人一眼看出整个形态的变化、走向。

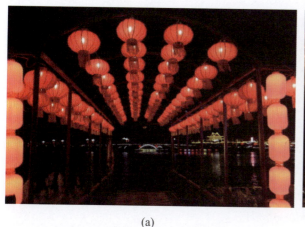

(a)　　　　　　　　　　　　　　(b)

图8-5 点的规则构成

（2）点的组合构成　点的组合构成能够形成生动的立体形象。在这里点的组合构成就是利用点的聚集作用来构成一个物象的同时，也能表现出点的组合的强大力量。点的组合构成是对元素大量堆叠，在空间中形成第三维度的更高数值，当一个空间中点的数量聚集得越来越多时，就会产生一个形。数量的变化跟

密度的变化会给人带来不一样的感觉。

如图8-6所示，用大量的立体点堆叠出一把椅子的造型，一定的数量构成了绝对的密度，不一样的色彩让整个形态更具有层次感和空间感，使得形态具有更多的细节。

所以对点的聚合构成使用，对元素的材质、数量和空间排布上的不同会给人带来不一样的感觉。

8.3.3　点立体的作用

（1）通过聚集视线而产生心理张力。
（2）引人注意、紧缩空间。
（3）产生节奏感和运动感，同时产生空间深远感，能加强空间变化，起到扩大空间的效果。

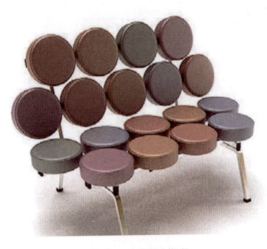

图8-6　点的聚合构成

8.4　立体构成中的线元素

二维码8.2

8.4.1　线的形态特征

在几何定义中线不具有宽度，而视觉艺术中线具有组合、集聚、粗细、浓淡、曲直之分，但所有的线都是由直线和曲线两大基本形态组合、变化而来的。一般而言，直线会传达出静的感觉，曲线则会传达出动态的感觉。将它们组合成的各种面再次组合，就会形成空间立体造型。

8.4.2　线的立体构成方法

线存在于点的移动轨迹，因此存在方向感，线是点与点的连接，也是面的边界以及面与面的交界，线的情感以体验为主，主要取决于它的运动属性、速度和方向。

只有对线条以及线条的表现特征进行了充分的理解，才能用不同的材料完成不同主题的线构成设计。不同状态不同材质的线构成的立体物体给人的感觉也会有所差异。

如图8-7以海螺为主题的线形立体构成设计，用直线构成通过编织、排列表达出海螺曲线。给人清新、轻盈的感觉，线条有序排列。

线的立体构成方法主要分为线框构成、线层构成和软线构成。虽然它们在材料和结构上会有一定的区别，但都是立体构成的基础。

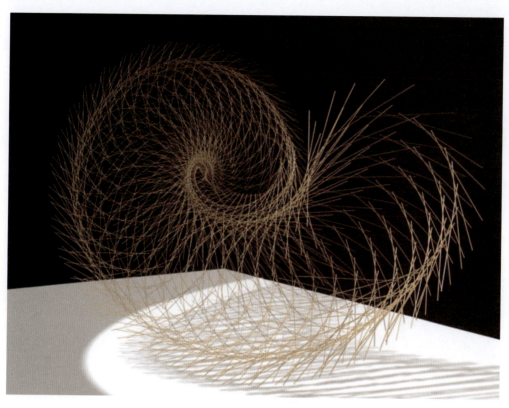

图8-7 线的立体构成

（1）线框构成　线框构成就是采用线状物品将它们组合形成另一个物品的框架结构。线框构成重点在于对设计物品前期时整个形态的勾画以闭合的线条为主体，逐步形成想要的形态。框架结构也有比较好的支撑作用，在生活的实际使用中，也经常使用到线框构成的知识点。

如图8-8（a）使用钢框架结构为支撑的椅子，整体的架构形态比较活跃，用材也比较简单和节省。这种简约的设计构造是拼接结构。

图8-8（b）就更加富有设计感和艺术性。整体是以铁丝为材料，通过扭曲变形拼接设计出鞋子的造型，架构比较松散和随意，整体呈现的感觉也十分轻巧，独特的手段和形态也更加吸引人的眼球。

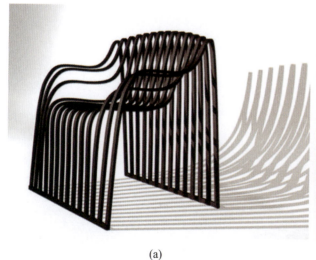

(a)

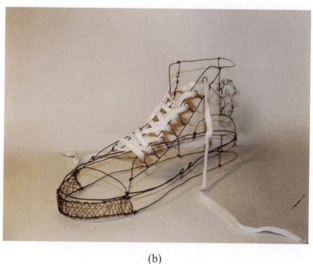

(b)

图8-8 线框构成

图8-9 线层构成

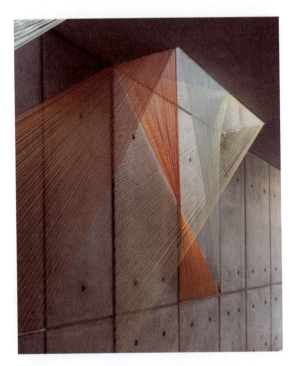

图8-10 软线构成

（2）线层构成　线层构成指的是通过上下、左右等层次变化，形成一个具有层次感的构成品。不同于线框架构以框架为基准，线层构成更注重的是素材之间层与层的堆叠变化，产生独特的凹凸效果，在整个设计上呈现密不透风的感觉。通常这种构成方式是有规律可循的，能够清晰地反映出构成的变化。

如图8-9纸雕采用了纯色纸作为素材，一层层丰富的曲线错落有致表现了山川层峦叠嶂、绵延起伏的气魄，形成了独特的造型，富有层次感，这种架构也比较明确，让人一眼看出造型整体效果。

（3）软线构成　软线构成又称为软质线材的构成。软质线材具有较好的柔韧性和可塑造性，但受到自身支持力的限制，所以通常要依附于其他材料进行搭配和组合。

如图8-10所示，利用软的棉线，借助于框架，采用不同色彩的棉线，交织缠绕出交错的空间层次，线性材料的构成也是比较有趣的一种构成方式。

8.4.3　线立体的作用

（1）连接两个或多个物体，起到连接的作用。

（2）分割空间，有助于加强面或体的个性特征。

（3）引导或转移视线和观察点。

（4）表达情感、传递信息。

8.5 立体构成中的面元素

8.5.1 面的形态特征

面也是构成空间立体的基础之一,有着强烈的方向感、轻薄感和延伸感。面的形态特征多种多样,单从形式上来讲主要分为几何面和自由面。

8.5.2 面的立体构成方法

面与面的组合可以形成比较丰富的肌理效果,面通过层面构成和曲面构成两种立体构成方法,从视觉上给人充实感。面本身就具备一定的面积,在一定的范围内可以显现出膨胀感和范围感。面也是艺术家们经常用来展现艺术作品的元素。

如图8-11的折纸作品,在厚度上显得比较薄,但它独特的表面效果却显得十分吸引人。这是艺术家通过折纸的手段将这张纸巧妙地叠成了复杂的形态,表面上丰富的纹理就形成了类似肌理的效果。

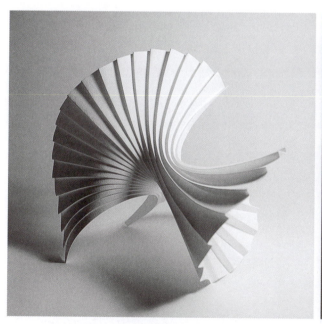 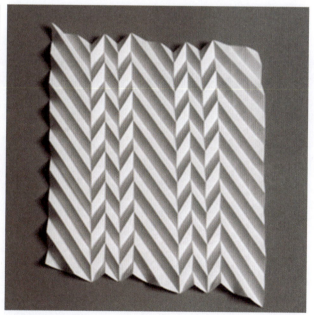

图8-11 面的构成

(1)层面构成 层面构成指的是采用具有明显差异的事物,构成结构形式上的上下关系。

层面结构注重的是一层一层之间的关系。为了构成层面构成形式上的上下关系,方法有很多,可以通过面的叠加、面的凹凸以及面的折叠来实现各种层面关系。

如图8-12(a)采用了面的层叠方式,形成了整个立体的感觉。画面中的元素比较多,设计师将每一层都剪切成各式各样的形态,将其叠加形成了前后关系,给人展现出略带有动态感的层面构成。

图8-12（b）是建筑的外立面，这里的层面结构可以看成是通过折叠的手段，根据对屋顶的凹凸结构转折变化形成的，此时的层面构成不仅是一个维度的构成，可以看到通过凹凸构成了不同的面，这种层面构成的方式也是最直接的。

(a)

(b)

图8-12　层面构成

（2）曲面构成　曲面是在特定的条件下，一条线在空间内连续运动产生的轨迹。而曲面构成便是运用这样的轨迹进行了立体式的设计。曲面构成的物品具有柔美和理性的秩序美感。大弧度的东西通常给人一种饱满的感觉，圆滑而生动。

图8-13（a）由一整张曲面构成，曲面上满是肌理，这个曲面物体本身如同流线般，也是无数曲面的

(a)

(b)

图8-13　曲面构成

层叠，形成了一个带有弧度的、绵延的、间断的曲面。这种绵延间断的面自带凹凸纹理，也是一种比较美妙的存在。

图8-13（b）展示的是近似球形封闭设计，整个形态十分饱满。这样的曲面排布在一起，形成了丰富的视觉效果，给人带来一种充满现代感的设计感。

8.5.3 面立体的作用

（1）增加视觉效果，如果将面重复叠加，能产生厚重感，并增强实用功能；
（2）分割空间的作用，在节省空间的同时又具有一定的支撑力。

8.6 立体构成中的体元素

8.6.1 体的形态特征

体是形态设计最基本的表现方法之一，是以三维有重量体积的形态在空间构成中完成封闭的立体。"体"都具有空间感，其中体元素的内部构造称为内空间，而实体外部的环境称为外空间。体由面围合而成，也可以由面运动而成。体的立体构成方法基本是分割和积聚。

二维码8.4

（1）占据三维空间，可以产生强烈的空间感；
（2）相对于点立体、线立体和面立体更具重量感、充实感；
（3）具有稳重、秩序、永恒的视觉感受；
（4）不规则体块具有亲切、自然、温情的感觉；
（5）体的语义表达与体量有关。

8.6.2 体的立体构成方法

体元素的立体形态构成方法有很多，一般分为：几何多面体构成、多面体群化构成、多面体的有机构成以及自然体构成四种形式。

在采用体元素进行设计的时候，需要考虑到体与体之间的衔接、比例、平衡等关系。

（1）几何多面体构成　由若干个多边形组合在一起的几何体称为几何多面体。通常由4个或者4个以上的体元素构成，具有丰富的层次感和多角度观赏性。如三角锥、正立方体、长方体、圆球体、圆柱体和其他多面体（图8-14）。

几何多面体是针对单一物体进行描述的。在不同的环境中和光线下，多面体的每个面都会呈现出不一样的色彩和光泽，当一个物体的面越多时，它所具备的观赏性是来自多个角度、多方面的。人们在对它进行观察的时候，能从各个角、面看到不一样的状态。所以对于多面体的构造，不仅物体本身是一个比较有趣的存在，对于多面体的观赏，也是十分充满乐趣的。再加上使用不同的材质，更会达到不一样的效果。在考虑对于单一几何多面体的塑造时，最重要的是保持其重心，使其能够稳定。

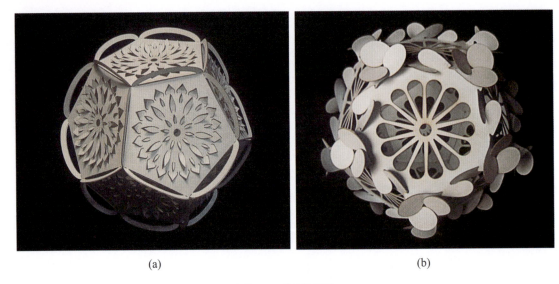

图8-14　几何体构成

（2）自由体构成　自由体包括很广，也包括自由曲面体如有机体。他们大多是自然而朴实的形态，也有自由曲面形体所成的回旋体，例如花瓶、酒杯等。具有平衡、稳定的作用，也表现庄重而又优美活泼的感觉，甚至可以创造出丰富的视觉效果，产生具有节奏性和韵律的美感，让人能够感受到"体"带来的凝聚力（图8-15）。

（3）自然体构成　自然体构成需要去观察，并不需要动手做些什么。所谓自然体，就是指天然形成的形体。自然体形成与发展有其自身的规律和特性，它们存在于自然界中，有别于人工制造和培育出来的形体。所说的大自然的鬼斧神工指的就是自然体构成（图8-16）。

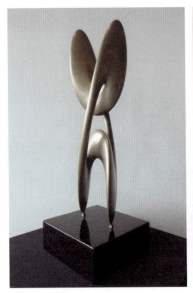
图8-15　自由体构成

图8-16　自然体构成

8.6.3　体的立体组合构成

体的立体组合构成就是将具有长、宽、高的元素进行立体的构造，使体元素展现更深层次的构成效

果。比如展示设计、空间设计和舞台美术设计等。

体的立体组合构成是一个比较综合化的构成方式，这样的组合构成针对的不仅是一件作品，而是针对在整个大环境下，将所有的立体元素有序地布置，构成一个比较舒适和谐或者更贴合主题的整体设计，注重整体的互相联系。

如建筑和室内设计，从建筑结构整体布局到灯饰选择，所有物品的摆放相得益彰，十分融洽。体的立体组合构成不仅是对细节的处理，也需要对大环境加以考虑，最终呈现完美的整体效果（图8-17）。

图8-17 体的立体构成

8.6.4 体的作用

（1）产生强烈的空间感，丰富空间造型；
（2）产生体量感，空心块立体在具有体量感的同时，还大大减轻了实际重量；
（3）表达特殊情感、传递信息。

思考题

1. 立体构成的基本造型元素有哪些？
2. 如何理解形态？试举例说明。
3. 讨论立体构成中点、线、面、体四者之间的关系以及在现实生活中的应用。

作业练习

1. 利用课余时间，观察生活中的各种自然形态和物象，用相机收集10个特殊构造形式或视觉意向的空间构成及立体形态。
2. 以一切多折、多切多折、不切多折的方法，完成6个限定切折构成（材料白纸，尺寸10cm×10cm）。
3. 以折叠构成或切折构成的形式进行立体构成设计（材料白纸，尺寸10cm×10cm）。

设计构成与应用

9

立体构成的量感和空间感表现

 学习目标

了解什么是量感和空间感,以及量感和空间感的表现。

 学习重点

从二维向三维的思维转换,掌握量感和空间感的表现。

9.1　量感

9.1.1　量感的概念

量感包含两个方面，即物理量与心理量。物理量指的是物体的重量，例如立体形态的大小、多少、体积、容量、轻重等，是可以测量和把握的。心理量是指人的心理对物体重量的感知。如同样重量的铁和棉花，人们心理上会认为棉花轻。

9.1.2　量感的表现

由于立体构成的量感主要是指心理量，作为心理量的物质基础。是存在于物体内部的生命活力。这种内在的力，是一种受到压迫后反弹回来的抵抗力。

（1）创造对外力的反抗　物理上的量与其阻力的结合，可以创造出震动人心的立体造型。

（2）创造生长感　将自然形态中所具有的扩张、延伸和向上的形态创造性地运用，使作品具有生命力（图9-1）。

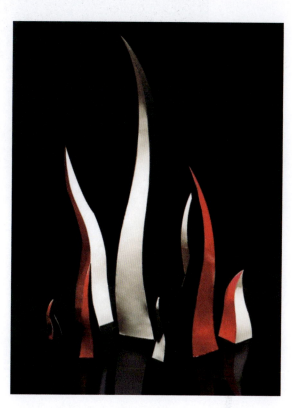

图9-1　量感

9.2　空间感

9.2.1　空间感与场力

空间感是指构成实体周围的空旷部分。实体是可以衡量的，有大小、体积、轻重之分，但空旷的部分是无法衡量的，人们只能用心灵去感知。

空间感被划分为物理空间和心理空间两个方面。物理空间为实体所限定，心理空间却有益于艺术性的发挥。心理空间是形体内力的运动。它随着空间变化会产生能量，其范围可以用"场"来表述，立体造型通过"场"来表现能量，在视觉造型活动中必须要提高艺术性，更深地打动视知觉就必须扩大形态的心理空间，扩大它的控制场和场力的强度。

9.2.2 空间感的表现

立体构成中的空间感是通过凸凹的形式来表现的。主要是利用视觉经验，造成进深，诱导思维想象（图9-2）。

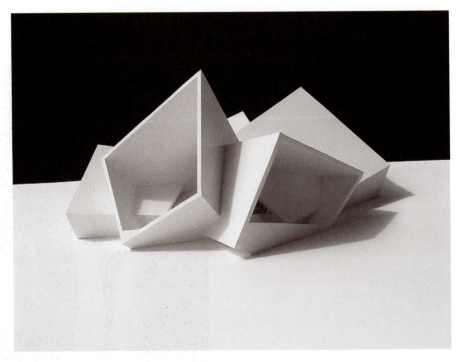

图9-2 空间感

（1）透视渐变　由于近大远小的视觉经验，可以利用这种透视方法，来强化空间的进深感。如欧洲的一些教堂，常利用这种错觉来强化教堂的空间深度。

（2）遮挡方法　物体的前后关系往往表现为前物体部分挡住后物体。在一维空间平面上强化时，要有意识地制造立体形态的遮挡，由宽到窄、由粗到细，引导视线向深处延伸的效果。

● 思考题

1.量感如何表现？请举例说明。
2.物理空间和心理空间如何表现？请举例说明。

设计构成与应用

10

立体构成肌理的表现

 学习目标

了解立体构成肌理的概念和肌理的表现方式。

 学习重点

研究立体构成中肌理的表达、组织形式和作用。

肌理感，由材料表面纹理、构造组织而产生的触觉和视觉质感，也称质感。肌理感包括视觉肌理和触觉肌理。

视觉肌理主要指物体表面的表层纹理。

触觉肌理不仅能产生视觉触感，还能用手触摸物体的表面产生光滑或粗糙、坚硬或柔软、平整或凹凸的手感。在立体构成中，主要同时运用视觉肌理和触觉肌理，特别是对于一些大的形态，同时运用这两种手段，有很好的艺术效果。

10.1 肌理的表达

肌理是通过表面细小的纹理效果来表达材质的质地与自然属性的。可以通过对肌理的表达学习来更好地掌握肌理的形态，以及更加方便地向人描述和表达心中的肌理效果。

（1）光滑与粗糙　物体表面的光滑程度影响到物体表面的视觉肌理、触觉肌理，光滑的物体给人干练、现代的肌理感受；粗糙的物体表面给人淳朴、厚重的心理感觉（图10-1）。

（2）柔软与坚硬　柔软的肌理效果给人温暖、轻柔的心理感受，从而让设计品富有温度感和人情味。坚硬的肌理，外观以直线条为主，传达一种坚实、硬朗的感受（图10-2）。

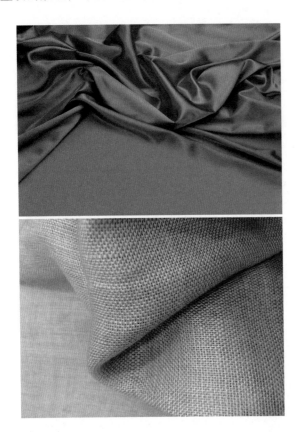

图10-1　光滑与粗糙

图10-2　柔软与坚硬

（3）光泽与透明　材质肌理表面具有光泽，可以让作品更有立体感与时尚感；透明的材料增加物体的通透感和易破碎感（图10-3）。

（4）纹理　纹理指的是物体表面的纹路所产生的造型与走向，表面纹理也是物体的造型之一，只是形态太小，视觉上只能感受到点与线的效果（图10-4）。

图10-3　光泽与透明　　　　　　　　　　　　　　　图10-4　纹理

10.2　肌理的组织形式

为了使审美效果达到更好的设计理念，在制造具有肌理效果的设计时，往往通过不同的方法来表达不同的视觉效果与触觉效果。

（1）色料肌理　色料肌理是运用色彩组合以及色彩变化来制造视觉上的肌理效果，从而让构成的作品更有色彩上的变化效果（图10-5）。色料肌理可以是后天加工的，也可以是自然形成的。两种方式都能使作品独具特色。

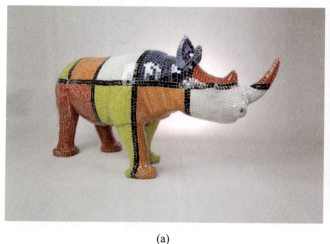

(a)　　　　　　　　　　　　　　　　　　(b)

图10-5　色料肌理

（2）自然肌理　自然肌理具有天然的特质，因此具有与生俱来的稳重感与亲切感（图10-6）。

(a) (b)

图10-6 自然肌理

（3）材质肌理　材质肌理指的是材质具有的物理属性，以材质的物理属性表达造型的特点。材质肌理能够传达设计的内涵，利用材料的特性进行加工处理，可以使材质的纹路具有形式美和时代美（图10-7）。

(a) (b)

图10-7 材质肌理

10.3　肌理的作用

肌理能将造型形态进行表面细节的处理，丰富形态造型，加强形态的立体感与质感。

① 肌理的触觉作用：许多日常用品，如盖子、开关、旋钮和按键都利用肌理表达一定意义，通过肌理的触觉可以感知物体。

② 肌理的精神作用：不同的肌理也具有其象征意义，如金属的坚强、冷漠感；皮毛的高贵感；木材的温暖感等。

（1）丰富造型　肌理能够丰富物体的表面形象，让构成富有"表情"和感情色彩（图10-8）。

(a)　　　　　　　　　　　　　　　　　　　　(b)

图10-8　肌理丰富造型

（2）加强立体感　通过对肌理的处理，能够塑造对空间的存在感，加强构成空间的立体效果。通过肌理的面积、大小、体积、形态、组成方式，增加空间的体积，从而造成视觉上的差异，产生轮廓鲜明的形态效果（图10-9）。

(a)　　　　　　　　　　　　　　　　　　　　(b)

图10-9　肌理加强立体效果

思考题

1. 肌理的表达方式有哪些？
2. 肌理的作用有哪些？请举例说明。

设计构成与应用

11

立体构成的形式要素及意向表现

 学习目标

　　了解立体构成的形式要素和意向表现。

 学习重点

　　研究立体构成中对比与调和、稳定与轻巧、对称与均衡、节奏与韵律的形式要素。

美 的形式法则，是一切造型活动不可缺少的重要原则。凡是带有形象的设计，不论是平面设计还是立体设计，都要表现出其美感。

11.1 对比与调和

对比是差异的强调，指立体形态构成要素以对比方式各自展示其面貌和特点，使原有的个性更加鲜明、更加强烈，同时也增强了形体对人的感官的刺激（图11-1）。造型要素存在形体的对比、大小的对比、质量感的对比、刚柔的对比、虚实的对比、静动的对比等。造成更强的视觉冲击力和视觉效果。对比是形式美感重要的生动语言，它可改变形态的呆板，造成富有生气、活泼、动感的造型，在对比中原有的构成要素最大限度地保持要素间的差异性。可以说，形态构成缺乏对比就没有活力，失去运动感。对比在立体构成中的各个方面展示自己的表现形式，既有形体、色彩、材质等方面的对比，也有实体与空间的对比等。

调和是与对比相反的概念，当立体构成的元素差异过大时，就需要使用一些元素对它进行调和，从而使立体构成中的各种要素显得和谐而统一（图11-2）。调和是指立体形态构成要素共性的加强及差异性的减弱，以求获得统一。形态构成一味强调对比，势必走向认识上的绝对化，不可能从全局的角度去控制造型表现，构成的作品从整体上看是杂乱无章、矛盾重重、支离破碎、毫无整体性的，不可能把人的视觉和触觉带到引人入胜的境地。这就是说，艺术作品的表现不仅需要量，也需要质才能实现形态构成的价值，需要设计师协调统一形态构成的各个要素。

对比与调和是相辅相成、与共的，是矛盾的统一、辩证的统一，立体构成从许多方面体现出对比与调和的关系。

不同形状和体量的形态构成使形体呈现出对比与调和的关系。反映这种关系最典型的是简单的几何形体。

图11-1　对比

图11-2　调和

如正方体、球体、圆柱体、圆锥体。它们之间具有统一感和整体性，使人最容易认识和理解对比与调和。几何原理的形式美感不仅从它本身得到体现，还在其他艺术中、建筑中表现得淋漓尽致。世界上许多著名建筑因为很好地运用了几何原理成为建筑艺术史上的丰碑。设计师的成功就在于巧妙地将各种形状从属于基本形，使基本形这一特征得到强调。

利用形状来协调形体使之形成统一感，这在形体构成中是非常重要的手段和方法。如果大的形体中所有小形体的尺寸和体量是一样的，这些小形体排列的距离也一样。无形中这些形体会呈现出一种几何美感，表现出强烈的统一感。一旦形状和尺寸的协调同形体的细小部位结合，那么这种由外及里的协调则会表现出形体的整体性，是对比与调和的高度体现。

11.2　稳定与轻巧

图 11-3　稳定与轻巧

稳定与轻巧是一对既相互对立又相互依赖的矛盾（图11-3）。在立体构成中，有些设计要求视觉中心稳定，以产生庄重、稳固、可靠之感；还有些设计则因要求达到轻盈、活泼的效果，用不稳定的视觉形态。

物质形态的稳定和轻巧与诸多的因素有关系：

（1）与重心有关　重心是由位置决定的。重心高，则显得轻巧；重心低，则显得稳定。

（2）与底部面积有关　底部的接触面积大，则具有较大的稳定性；反之则稳定感减弱，轻巧感却逐渐加大。

（3）与材料及色彩有关　材料本身就具有不同的量感和质感。密度大的，材料表面粗糙的，则具有一定的稳定感；反之，密度小、材料表面细腻、光滑的则具有一种轻巧感。

任何材料都有不同的色彩。颜色深、明度低的物质具有一定的稳定性；材料颜色浅、明度高的则具有轻巧感。影响稳定的因素还有数量的问题，奇数稳定性强，偶数稳定性弱。

11.3　对称与均衡

对称，是指从某一个位置测量，在同一位置上有相同之形，也就是说，以某一点为中心，让某个形产生旋转时，刚好与另外一个形完全重叠造成一对左右对称的形（图11-4）。对称能给人以庄重、严谨、条理、平和、完美的感觉，对称是绝对的平衡。

均衡是指相对平衡，是以支点为重心，保持形态各异却量感相同，达到力学的平衡形式（图11-5）。在立体构成中，达到量感的平衡不仅仅是指物质形态在物理上的力量的平衡，它还包括来自色彩、肌理以及心理空间等构成要素对心理量感平衡的影响。

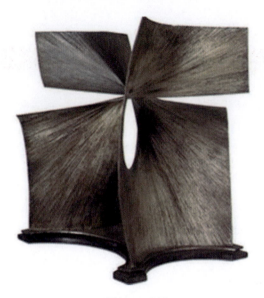

图11-4 对称

图11-5 均衡

11.4 节奏与韵律

节奏与韵律是音乐的名词。音乐的节奏是指节拍的强弱或长短交替出现并合乎一定的规律，另外音乐的节奏可理解为作品段落的比例平衡关系。

节奏在立体构成中指的是造型元素有规律的重复出现，引起视觉心理的有序律动，造型元素在位置、大小、方向、疏密、形态等方面有规律的重复，能够给人们带来从视觉到情绪的动感（图11-6）。

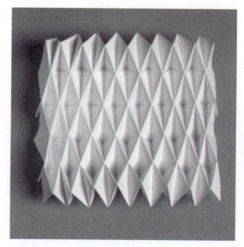
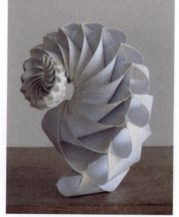

图11-6 节奏

韵律是复杂的,是对节奏的深化和升华,具有很强的美感。节奏有规律的变化就产生了韵律,韵律使节奏有强弱起伏、悠扬急缓的变化,并赋予节奏一定的情调。节奏和韵律同样是有规律的重复,但节奏的重复是简单、单纯的,在大自然中,可以经常感受到一种比较特殊的韵律。其表现形式分为重复、渐变、排列、近似、放射、群化、特异等。

作业练习

1. 柱体:运用已掌握的造型及加工方法,设计柱体构成(体现一定的造型及形式美感,材料为白纸,高度30cm)。

2. 多面体变异:任选一多面体作为基础进行创作(造型独特新颖,具有现代感、空间美感和较强的视觉冲击力,材料白纸,尺寸不限)。

12

立体构成在实践中的应用

设计构成与应用

12.1 立体构成在建筑设计中的应用

二维码12.1

如解构主义的建筑设计,强调无次序、反和谐,这些建筑风格无不是运用了立体构成中的点、线、面作为建筑的基本语汇,在构成手法上,都具有立体构成的造型原理(图12-1~图12-6)。

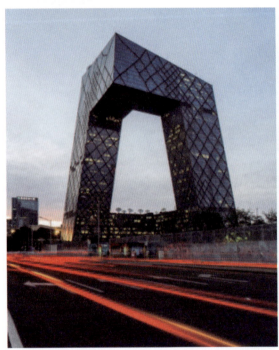
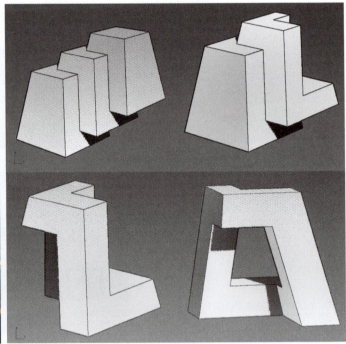

图12-1　中央电视台总部大楼

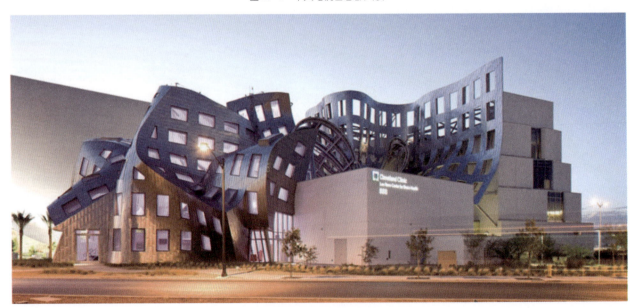

图12-2　卢玛-阿尔勒文化中心

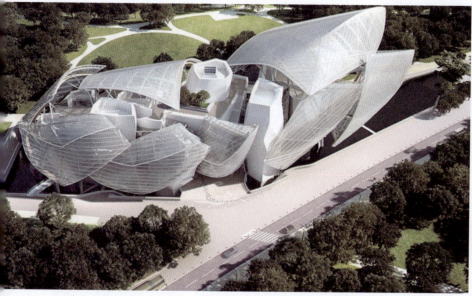

图12-3 路易威登基金会

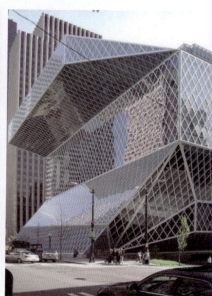

图12-4 西雅图中央图书馆

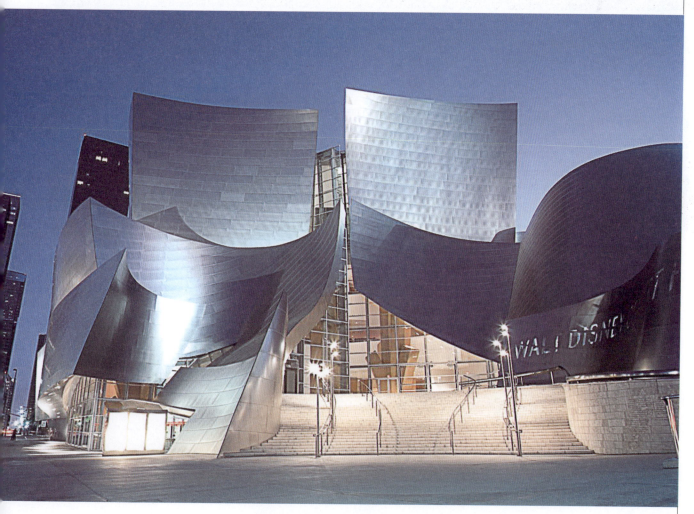

图12-5 华特·迪士尼音乐厅

设计构成与应用

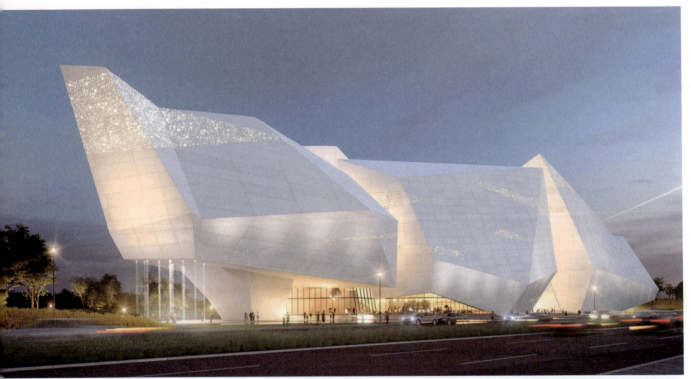

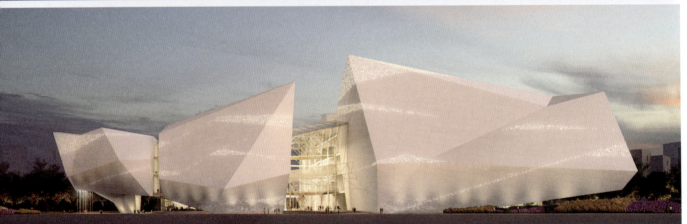

图12-6 成都自然博物馆

12.2 立体构成在室内设计中的应用

12.2.1 空间形象上的分割应用

对建筑内部空间进行处理，往往采取垂直而交错配置，水平穿插交错，打破上下对位、覆盖，形成一个相互穿插的立体空间。这本身就是立体构成中空间对比和线材结构要解决的问题。如日本Coeda House 咖啡厅（图12-7）。

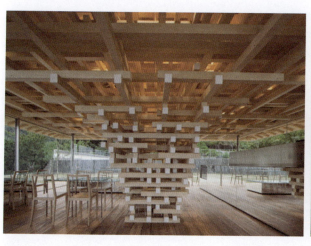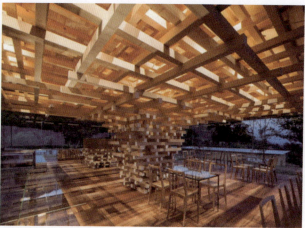

图12-7　Coeda House咖啡厅

12.2.2　室内界面装修的应用

对地面、天花板、墙面分割空间进行实体、半实体处理，采取几何曲面的消减和增加的手法，达到生动活泼的效果。如乌克兰基辅龙卷风餐厅（图12-8）。

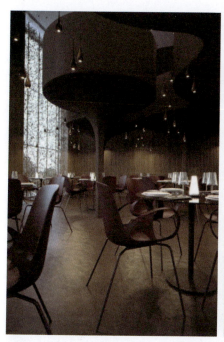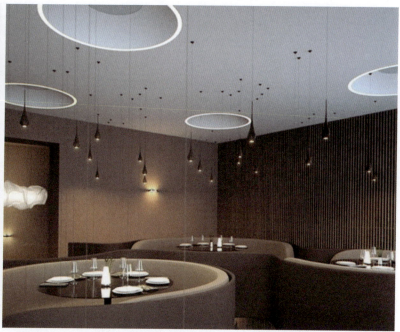

图12-8　乌克兰基辅龙卷风餐厅

12.2.3　室内陈设的构成应用

室内陈设与选择，首先要应用立体构成的对比协调的形式原理，当环境较为简洁时，采用立体构成的几种方法，可使环境与室内陈设相映成趣。如巴塞罗那东方文华酒店（图12-9）。

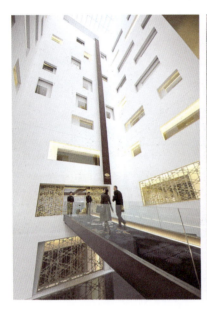
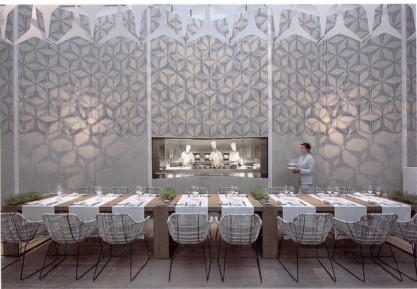

图12-9 巴塞罗那东方文华酒店

12.3 立体构成在环境设计中的应用

对建筑外部环境空间进行处理,往往采用景观小品、雕塑等方式。如图12-10、图12-11所示。

图12-10 奥林匹克公园雕塑

图12-11　洛杉矶Cedars-Sinai医疗中心屋顶花园奇园雕塑

思考题

1. 立体构成如何在实践中运用？请举例说明。
2. 立体构成如何应用于项目中？

参考文献

[1] 倪洋.平面构成.上海：上海人民美术出版社，2007.

[2] 王彩红.平面构成.北京：印刷工业出版社，2013.

[3] 刘军.平面构成.北京：北京出版社，2015.

[4] 殷实.基础构成设计.上海：东方出版中心，2015.

[5] 张如画.色彩构成.石家庄：河北美术出版社，2015.

[6] 唐泓.构成基础.沈阳：辽宁美术出版社，2007.

[7] 李斌.模型设计与实训.上海：东方出版中心，2018.